零基础制作

栩栩如生的立体纸艺花

日本纸艺协会　编著

·宋　安　译

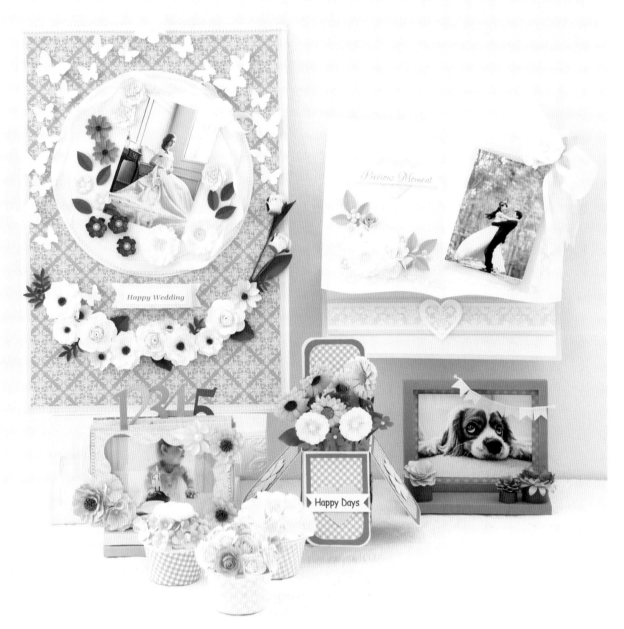

河南科学技术出版社

·郑州·

写在前面的话

"手工作品给了我自信，并将赋予您对未来的创想！非常感谢您购买这本书。"

——日本纸艺协会代表理事　木原美子

纸艺花不仅是近现代流行的手工文化，还是一种有着非常悠久历史的工艺文化。在全世界，纸艺花制作都是非常具有历史价值和文化底蕴的领域。

您将看到"充满梦想、自信、爱微笑"的日本纸艺协会成员——前田京子和羽田裕木两位顶级讲师创作的作品，并由木原美子总监制的、日本纸艺协会推出的五周年特别版图书。

书中内容原来是协会用来进行纸艺讲师认证的课程，但我们降低了很多技术的操作难度，使这项艺术能让更多喜爱的人参与。把纸艺融入生活中，做成家居装饰、照片剪贴簿等，增加了实用价值，也给纸艺赋予了更多的生活情趣与情感。

建议您从最简单的作品开始制作，开启一段快乐的手工之旅。

目录

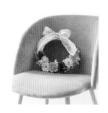
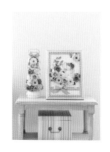
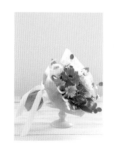
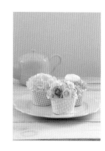

※（　）内是制作方法的页码。

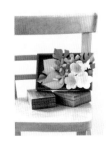
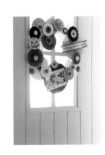
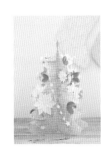
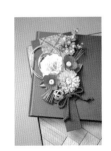

✤ Part 3 保存幸福的照片剪贴簿

※（ ）内是制作方法的页码。

花朵图鉴 36 种……79

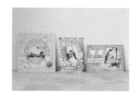 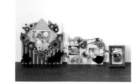

Part 1
纸艺花的基础
知识

基本工具

这里介绍了需要使用的基本工具。有了这些工具，我们就可以创造华丽的纸艺花啦！

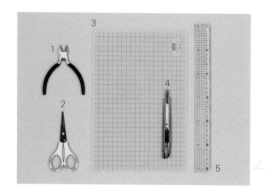

裁纸的工具

这些都是用来裁纸的工具，处理细小的地方时用工具操作会很方便。比如说裁直线时，可以把纸放置在切割垫上，用直尺对好位置并用美工刀裁切。钳子是用来切断金属材料的。

1 尖头钳子　2 剪刀　3 切割垫　4 美工刀　5 直尺

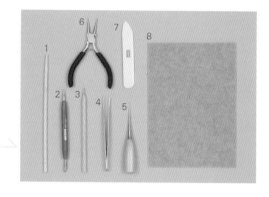

做曲面和褶皱的工具

在卷曲纸面的时候用锥子，你也可以用圆筷子来代替。圆头钳子用来制作花瓣和叶子。可以把纸垫在软垫上用铁笔绘制叶脉。压痕刀用来压出褶皱。

1 圆筷子　2 造型铁笔（雕塑工具的一种）　3 衍纸卷笔
4 镊子　5 锥子　6 圆头钳子　7 压痕刀　8 毛毡软垫

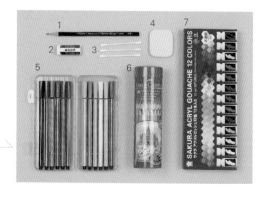

粘贴的工具

纸张的粘贴可以用到几种工具，有的用白乳胶粘贴，有的用双面胶粘贴，有的时候也可以用热熔胶进行粘贴。特别是粘贴不光滑的纸面或者粘贴塑料的时候，用热熔胶最为合适。

1 胶水　2 胶带　3 双面胶　4 热熔胶

上色和画图的工具

铅笔用来复制您要制作的图案（图纸），彩色铅笔和颜料用来给花瓣上色，棉棒用来做渐变色处理。

1 铅笔　2 橡皮　3 棉棒　4 海绵　5 彩色水笔　6 彩色铅笔　7 颜料（水彩颜料或丙烯颜料）

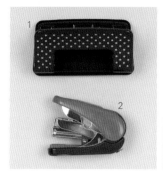

打孔和压花的工具

打孔器和压花器是很方便的基础造型工具，因此推荐给大家。

1 打孔器　2 订书机　3 压花器

基础材料

　　纸艺花和相片剪贴簿的最大特点是会用到很多的纸张材料以及其他辅助材料，尽可能找您喜欢的就好。其他辅助材料可以充分利用手边现有的，可以和示范中的材料有差别。

纸

纸张是最基础的材料，在文具店、美术用品商店可以找到各种类型的纸。薄一些的纸是制作纸艺花的最好选择。还需要用来做剪贴簿的纸、纸胶带、丝带等。

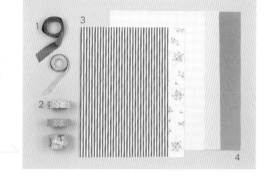

1 丝带　2 彩色纸胶带　3 各种有图案的纸　4 纯色纸

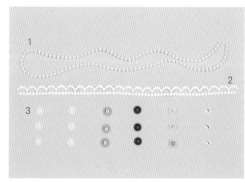

各种珠子、蕾丝

珠子可以做成漂亮的花蕊，蕾丝用于剪贴簿的装饰。

1 珍珠链　2 蕾丝　3 半珍珠、人造水晶

花艺铁丝、黏土

带有绿色或棕色外皮的花艺铁丝可以用来做花茎。黏土是用来制作花蕊的，要配合颜料使用。

1 花艺铁丝　2 黏土

技术要点1
裁剪、折叠、粘贴的方法

裁剪

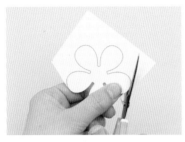

1 复制图纸并裁剪

从本书p.86~p.94复印需要的图纸，并把图案裁剪下来。建议一次多复印几份，方便以后多次使用。

2 用铅笔画线条

把图纸放在要用的彩色纸上，用铅笔沿着轮廓画线条。如果是在黑色的纸上，就需要用白色的铅笔画线条。

3 沿着线条内侧裁剪

沿着纸上的线条裁剪。裁剪时要养成在线条内侧裁剪的习惯。可以根据图纸的对称规则进行对折，然后裁剪，这样可以提高工作效率。

折叠

1 放置纸张

将纸平整地放置在切割垫上。

2 用铁笔画折痕

首先用尺子比对好位置，然后用铁笔沿着尺子用力画，就能得到一条笔直的折痕。

3 加固折痕

沿着折痕折叠，纸比较厚的情况下用压痕刀多次刮压折痕处，就可以加固折痕。

粘贴

胶水

一般推荐用白乳胶，因为白乳胶的干燥速度快，不会影响作品效果。

双面胶、胶带

在粘贴平面的时候，双面胶和胶带是最好的选择。

热熔胶

适合用于不平整表面的粘贴。它是棒状的胶体，通过胶枪加热后熔化，冷却后凝固。是一种方便、快速而且牢固的粘贴材料。

技术要点 2
给花瓣塑型

制作花瓣的曲面

向内的曲面

1 把锥子放在内侧
左手捏住花朵，右手食指在花瓣根部配合锥子压住纸张。

2 卷成曲面
手指从内向外，配合锥子一起慢慢滑动，使纸卷成曲面，形成向内卷曲的造型。

向外的曲面

1 把锥子放在外侧
拇指在花瓣根部配合锥子压住纸张。

2 卷成曲面
手指从内向外，配合锥子一起慢慢滑动，使其卷成曲面，形成向外卷曲的造型。

制作花瓣上的脉

1 夹住花瓣
左手捏住花朵，右手用镊子夹住花瓣的中间。

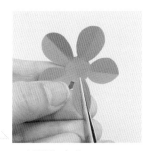

2 折叠和弯曲
用镊子夹住纸向正面折叠。

U形曲面

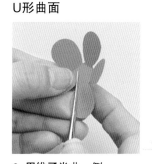

1 用锥子卷曲一侧
用锥子和手指压住花瓣一侧的边缘，用力压着向中间卷动花瓣。

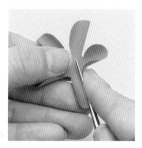

2 卷曲另一侧
用锥子和手指压住另一侧边缘，用力向中间卷动花瓣。

制作多层花瓣

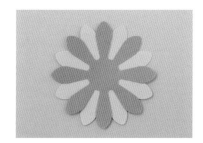

两层重叠
把两层花片叠放在一起，中心对齐，并且让两层花片的花瓣均匀地错位摆放。

三层重叠
把三层花片叠放在一起，中心对齐，一点点地转动花片，使每一层都产生有规律的错位。

四层重叠
首先把两层花片均匀叠放好并进行粘贴，制作两组。然后再把这两组叠放在一起移动至均匀错位的状态。

花瓣造型列表

这些是制作花朵造型的参考，包含内曲面、外曲面、U形曲面和花片脉的做法，
本书所有的花朵造型都是建立在这些基础上的，所以一定要学会用好这些基础操作。
详细制作方法请参考p.11。

向外的曲面（外曲面）

向内的曲面（内曲面）

对角向外的曲面

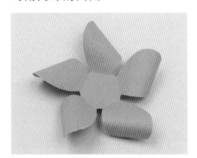

对角向内的曲面

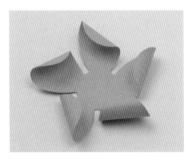

左右对角向外的曲面

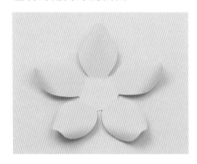

左右对角向内的曲面

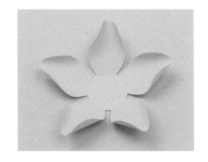

U形曲面

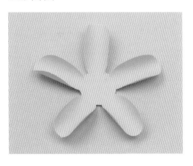

反向U形曲面

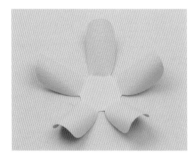

S形内曲面加外曲面

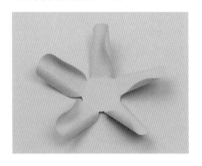

反向S形内曲面加外曲面

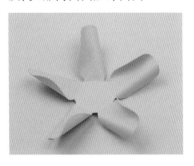

谷折花片脉（凹）

山折花片脉（凸）

谷折后的外曲面

山折后的内曲面

波浪形曲面

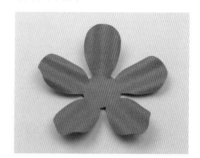

反向波浪形曲面

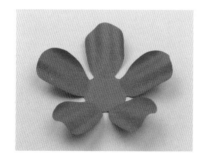

各方向曲面的组合

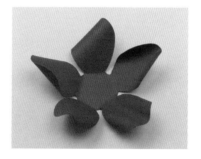

各方向曲面组合的花片

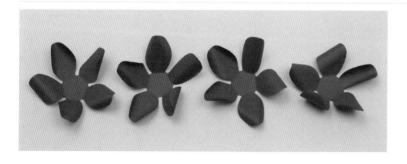

组合后的效果

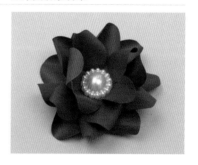

U形、反向U形曲面混合的花片

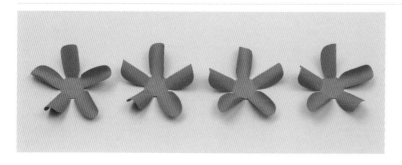

组合后的效果

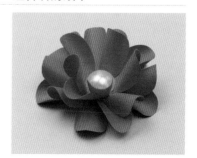

技术要点 3
制作纸卷花萼、花蕊

紧密的纸卷

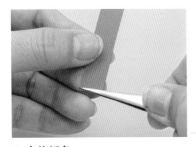

1 夹住纸条

用镊子紧紧夹住纸条的一端。如果有衍纸工具就把纸条一端插入衍纸笔的缝隙。

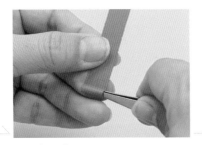

2 卷起纸条

把纸条紧密地卷起来。

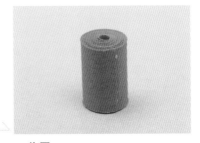

3 收尾

卷完纸条后，它会因为弹性向外扩一些，待中心比较松的时候取出工具。末端进行粘贴。

单边花蕊

1 裁剪纸条

将纸条裁剪成需要的宽度和长度（每个花朵制作页都有描述需要的尺寸）。

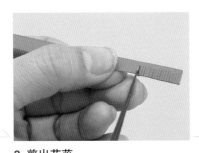

2 剪出花蕊

用剪刀在纸条上均匀地剪出细小的纸条作为花蕊。要离开顶端几毫米，确保不要剪断整体，使其是一个完整的长条状态。

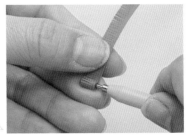

3 卷起纸条

从一端开始进行卷的动作。

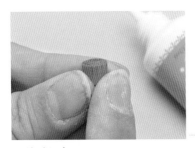

4 粘贴纸条

用胶水粘贴纸条的末端和底部。

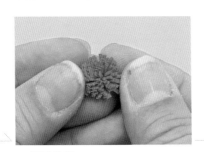

5 拨开花蕊

从顶部拨开细小的纸条，用手指一层层地拨开。

6 完成

用手指推动底部，使花蕊整体向上凸起，造型更加立体。然后用胶水涂抹底部，使其硬化定型。

双边花蕊

1 裁剪纸条

将纸条裁剪成需要的宽度和长度（每个花朵的制作页面上都有所需尺寸的描述）。

2 沿长边对折

用铁笔画折痕并用压痕刀加固折痕（参考p.10）。

3 剪出花蕊

用剪刀在纸条上均匀地剪出细小的纸条作为花蕊。要离开顶部几毫米，确保不要剪断整体，使其是一个完整的长条状态。

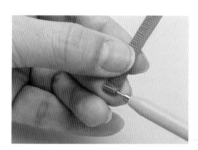

4 卷起纸条

用镊子或者衍纸笔进行紧密的卷曲操作。

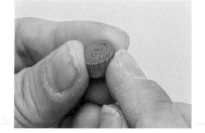

5 粘贴纸条

卷曲成纸卷后，把边缘进行粘贴。

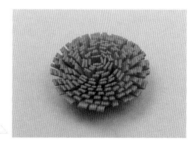

6 拨开花蕊、做出圆顶

用手指一层层地拨开花蕊。再用手指推动底部，使花蕊整体向上凸起，做出可爱的圆顶效果。用胶水涂抹底部定型。

专栏
花蕊和花朵的组合

根据花朵的造型搭配合适的花蕊。可以进行上色处理，或者改变花蕊的体积。

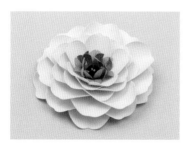

花蕊，是按小花瓣图纸做成后粘贴在中心处。

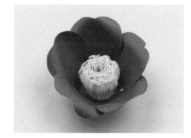

用白色纸做成单边花蕊，上面涂上黄色，花蕊头部向内弯曲。

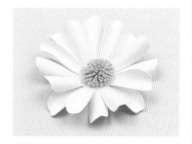

用黄色纸做成双边花蕊，完成后粘贴在中心处。

技术要点 4
花瓣、花萼、叶子的处理方法

花瓣上色

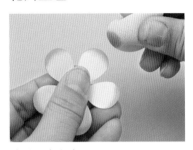

花瓣向内渐变

用海绵蘸上颜料（水彩颜料或丙烯颜料），轻轻在花瓣的边缘涂抹。

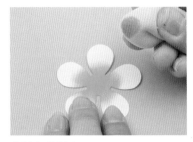

花瓣向外渐变

用海绵蘸上颜料，去掉多余的颜料后，轻轻在中心沾抹。

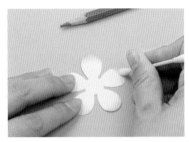

用彩色铅笔和棉棒上色

先用彩色铅笔在边缘进行基础的上色，然后用棉棒在边缘进行涂抹形成渐变的效果。

花萼

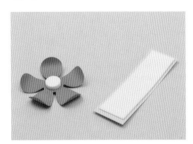

用单面泡沫胶

市场上可以买到单面泡沫胶，是非常好用的一种材料。

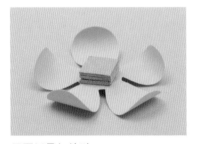

用厚纸叠加粘贴

利用有一定厚度的纸进行反复叠加粘贴。

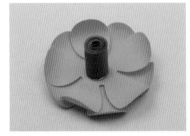

使用纸卷

用一个紧密的纸卷（参考p.14）粘贴在花的背面使其产生一定高度。

叶子（做出叶脉和曲面）

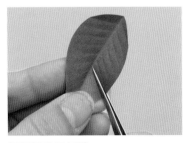

用镊子进行折叠

用镊子在叶子的中心线处进行第一次折叠动作。然后在两侧用手指辅助镊子压出有弧度的叶脉。

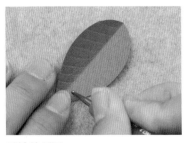

用铁笔刻画

把毛毡垫或者鼠标垫垫在下面，用铁笔再次刻画叶脉痕迹。

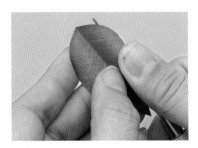

向左右两边卷曲

把锥子放在叶子的下面，通过手指的辅助把叶子向左右两边卷曲，形成自然的曲面。

Part 2
纸艺花的
美丽绽放

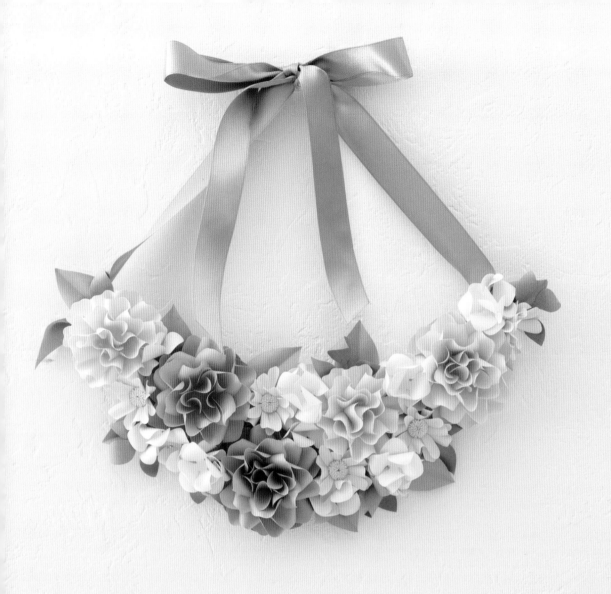

1 春日月光花环

粉红色、橙色、奶油色等的组合，
组成一个月牙的形状，
挂在门上、墙上，装饰美好生活。

1 春日月光花环制作方法

🌸 **材料**

●纸

卡纸　27cm×14cm	淡粉红色纸（A4）　1张
浅棕色纸（A4）　2张	奶油色纸　8cm×5cm
浅橙色纸（A4）　2张	淡薄荷色纸（A4）　2张
浅粉红色纸（A4）　2张	浅绿色纸（A5）　1张
淡橘色纸（A4）　2张	浅艾草色纸（A4）　1张

●其他材料

米色丝带宽2.4cm、长65cm　2条

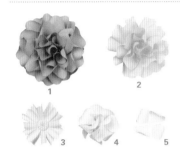

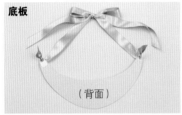

* "图纸7（160%）"是指把图纸7放大至160%，以此类推。

花的制作 （主要介绍所用纸张，其他材料请根据成品图选用。）

1 牡丹（参考p.81）　＊图纸7（160%）、图纸2-1（140%）　浅棕色纸、浅橙色纸、浅粉红色纸 各1个

2 康乃馨1（参考p.81）　图纸4-1（150%）　淡橘色纸　2个

3 雏菊（参考p.83）　图纸17-1　淡粉红色纸　5个
花蕊…奶油色纸8cm×1cm做成双边花蕊（参考p.15）

4 绣球（参考p.84）　图纸14-1（120%）　淡薄荷色纸　5个

5 单片绣球（参考p.84）　图纸14-1（120%）　淡薄荷色纸　5个或6个

2 底板、叶子

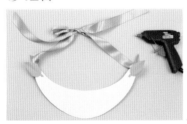

底板

（背面）

① 制作底板。按照图纸65（200%）用卡纸裁1片。如果厚度不够，可以裁2片重叠着粘贴在一起。用胶带加固两端并在上面打洞，用丝带系住底板的两端。

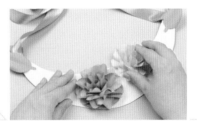

叶子1

② 制作叶子1。按照图纸22-1（130%）用浅绿色纸裁8~10片。对折后，用锥子将左右两边制作成曲面。

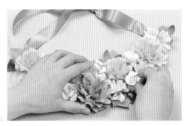

叶子2

③ 制作叶子2。按照图纸24-1，用浅艾草色纸裁10片，用锥子做出对角向内的曲面（参考p.12）。

3 组合

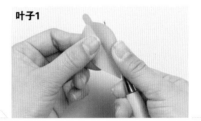

① 用热熔胶把叶子粘在底板的两端。

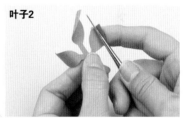

② 在底板上粘贴康乃馨、牡丹。

③ 再填补雏菊和绣球，并在空隙处填补叶子2。如果叶柄过长，可以裁短一些。

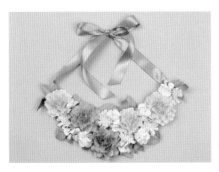

④ 把所有的花和叶子都粘好。完成。

2 夏季之花相框

绿色和白色搭配，
是充满活力的夏季的形象。
放在床边，仿佛带来丝丝凉意。

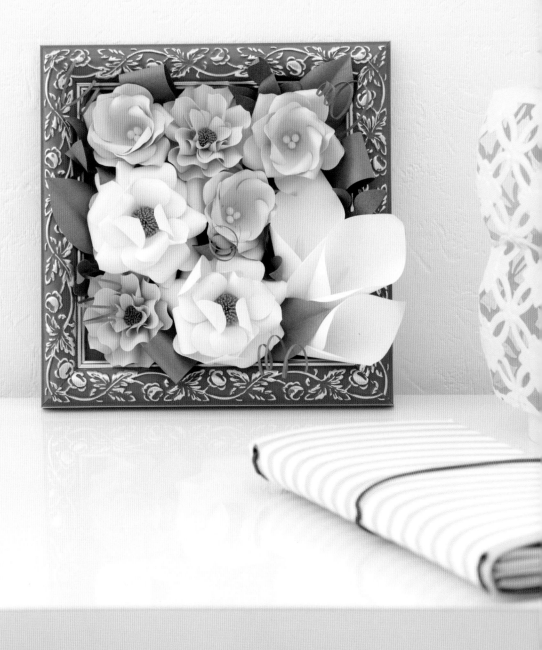

2 夏季之花相框制作方法

🌸 **材料**

●纸

白色纸（A5） 1张	艾草色纸（A5） 1张
浅绿色纸（A4） 2张	深绿色纸（A5） 1张
黄绿色纸（A4） 1张	绿色纸（明信片大小*） 1张
浅艾草色纸（A4） 2张	橄榄绿色纸（A5） 1张

*日本发行的一种明信片大小的纸张，日常使用较多，也就经常出现在手工书里。尺寸一般为10.7cm×15.4cm。

●其他材料

画框14cm×14cm　　颜料 黄色

黏土 适量

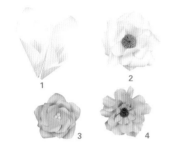

1　　2
3　　4

✐ 花的制作

1 马蹄莲（参考p.83）　图纸36-1（200%）　白色纸 2个　图纸36-2（200%）　白色纸 1个

2 开放的玫瑰1（参考p.80）　图纸3-1（130%）　浅绿色纸 4个　图纸3-1（160%）　浅绿色纸 2个
花蕊…橄榄绿色纸10cm×1.5cm做成双边花蕊（参考p.15）

3 土耳其桔梗花（参考p.84）　图纸7（150%）　黄绿色纸 3个

4 开放的玫瑰3（参考p.80）　图纸3-1（130%）　浅艾草色纸 4个　图纸2-2 浅艾草色纸 2个
花蕊…艾草色纸8cm×1cm做成双边花蕊（参考p.15）

❷ 叶子、藤蔓

叶子1

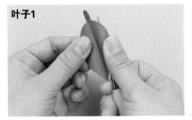

① **制作叶子1。** 按照图纸22-1（130%）用橄榄绿色纸裁3片，对折后做出两侧的曲面并做出叶脉。

叶子2

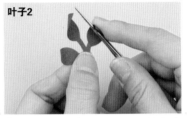

② **制作叶子2。** 按照图纸24-2用深绿色纸裁10片，参考图片，用手指和锥子夹住，做出对角向内的曲面（参考p.12）。

叶子3

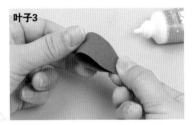

③ **制作叶子3。** 用绿色纸裁8cm×2.5cm，对折后不要压出折痕，把两端进行粘贴。做3个。

❸ 画框底板、组合

藤蔓

④ **制作藤蔓。** 用绿色纸裁20cm×1.5mm的细长条条，用圆筷子进行缠绕卷曲。做5个。

底板

① 用橄榄绿色纸裁15cm×15cm，放在画框里当作底板。

纸卷花萼

② **制作纸卷花萼。** 用艾草色纸裁10cm×1.5cm，紧密地卷成圆柱体并把边缘粘贴好（参考p.14）。做2个。

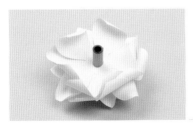

③ 将垫高用的纸卷花萼粘贴在开放的玫瑰背后的中心。

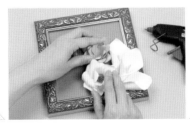

④ 用热熔胶把花朵粘贴在画框里的底板上。

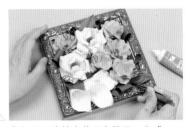

⑤ 将叶子填补在花的空隙里。完成。

3 秋色的花环

紫色给人一种怀旧的感觉，
橙色点缀其中更显活泼。
来制作这个浪漫的花环吧。

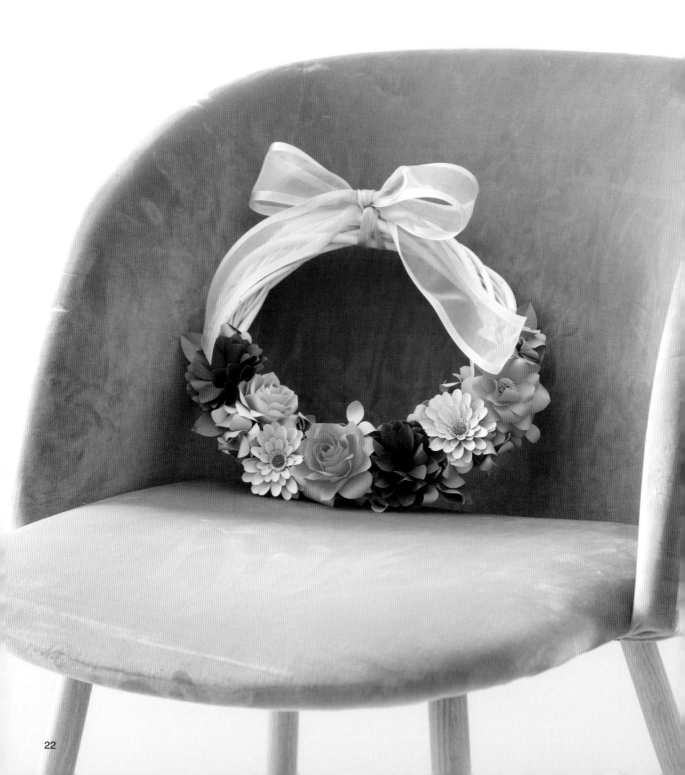

3 秋色的花环制作方法

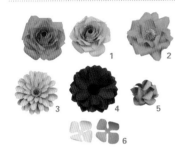

材料

●纸

橙色纸（A4） 2张	黑色纸 10cm×3cm	浅黄绿色纸（A5） 1张
浅橙色纸（A4） 1张	淡紫色纸（A4） 2张	深绿色纸（明信片大小） 1张
浅棕色纸 10cm×1.5cm	棕色纸 10cm×3cm	淡绿色纸（A5） 1张
紫色纸（A4） 2张	艾草色纸（A4） 2张	

●其他材料

藤条环 直径24cm 铁丝 适量
浅绿色绸边纱带 宽5cm、长120cm

花的制作

1 玫瑰（参考p.80） 图纸3-1（180%） 橙色纸 1个 图纸3-1（160%） 浅橙色纸 1个

2 开放的玫瑰1（参考p.80） 图纸3-1（160%、130%） 橙色纸 1个
花蕊…浅棕色纸10cm×1.5cm做成双边花蕊（参考p.15）

3 非洲菊1（参考p.82） 图纸8-1（100%、140%） 淡紫色纸 1个
花蕊…内层棕色纸10cm×1cm、外层淡紫色纸5cm×1.5cm，做成双边花蕊（参考p.15）

4 西番莲2（参考p.82） 图纸2-1（150%） 紫色纸 2个
花蕊…黑色纸10cm×1.5cm做成双边花蕊（参考p.15）

5 绣球（参考p.84） 图纸14-1（120%） 艾草色纸 7个

6 单片绣球（参考p.84） 图纸14-1（120%）艾草色纸 3~5个 浅黄绿色纸 6~8个

2 叶子

叶子1

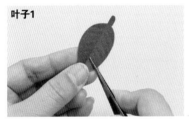

①制作叶子1。按照图纸22-1用深绿色纸裁6片或7片，用镊子压出叶脉（参考p.16）。

叶子2

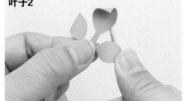

②制作叶子2。按照图纸24-2，用淡绿色纸裁6片或7片，把几片叶子做成向内或向外的曲面（参考p.12）。

3 组装

①从藤条环的中间开始向两边布局，先把较大的花用热熔胶粘贴固定。

②将绣球填补在大花之间的空隙处，使藤条环上的花排列均衡。

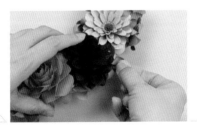

③将叶子填补空隙处。

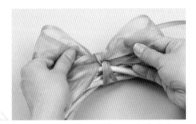

④用纱带做一个蝴蝶结，固定在藤条环的顶部。把一根铁丝捆在后面用于悬挂。

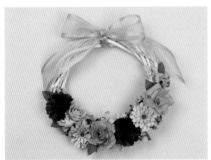

⑤完成。

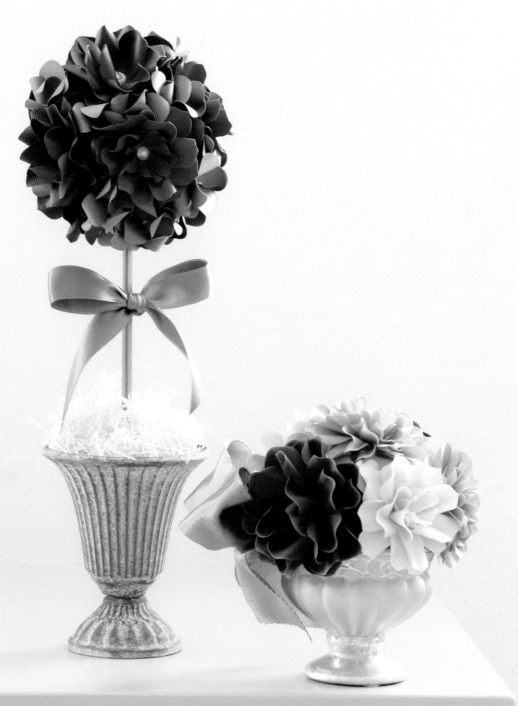

4 迷你桌花 A
5 迷你桌花 B

在寒冷的冬天，
用颜色柔和的桌花装饰家居，
有着少女般的纯真。
推荐您用更多的花朵组合装点生活。

4 迷你桌花A制作方法

材料

●纸
紫色纸（A4） 2张　　红紫色纸（A4） 2张　　青紫色纸（A4） 3张

●其他材料
花盆　上口直径8cm　　　蓝色丝带　宽1.8cm、长40cm
一次性筷子　　　　　　　人造水晶　直径6mm　4个
纸丝填料　适量　　　　　半珍珠　直径1cm　4个
黏土　2包

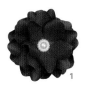

花的制作

1 开放的玫瑰2（参考p.80）　图纸7（130%）　紫色纸 4个　花蕊…半珍珠
2 开放的玫瑰3（参考p.80）　图纸3-1（130%）、图纸2-2 红紫色纸 4个　花蕊…人造水晶
3 绣球（参考p.84）　图纸14-1（110%）　青紫色纸 10个
4 单片绣球（参考p.84）　图纸14-1（110%）　青紫色纸 10个

2 底座

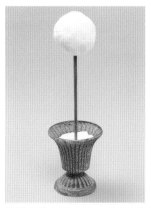

把黏土放入花盆中，并在中间插一根一次性筷子，在筷子上面用黏土做一个直径6~7cm的球形。放置干燥后再用胶进一步加固。

3 组合

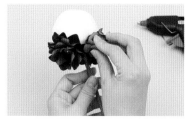

①先把较大的花用热熔胶贴在球形黏土上。最后在空隙处可以看见黏土的地方用单片绣球填补，同时注意花瓣要紧密地交错排列。

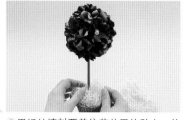

②用纸丝填料覆盖住花盆里的黏土，从外观上尽量不露出黏土的颜色。

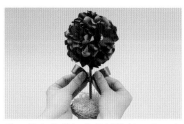

③用蓝色丝带打个蝴蝶结并固定。完成。

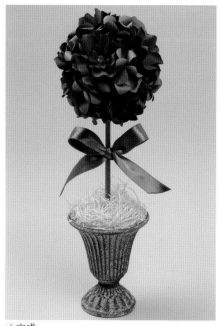

④完成。

专栏

❋ 桌花制作小贴士 ❋

制作一两个迷你桌花，把它放在梳妆台的两侧或放在房间的镜子前，增加轻松自然的气氛，是一种不错的美化生活的办法。除此之外，还可以根据不同季节做出不同的颜色组合，比如春天做成暖色的组合，夏天做成冷色的组合，等等。

5 迷你桌花B制作方法

材料

●纸

酒红色纸（A4） 2张	浅紫色纸（A4） 2张
黑色纸 12cm×2.4cm	灰色纸 8cm×2cm
奶油色纸（A4） 2张	

●其他材料

花盆 上口直径7cm	亮灰色人造水晶 直径0.5cm 2个	黏土 1包
金色丝带 宽3.4cm、长约65cm	半珍珠 直径1cm 3个	白色铅笔或颜料

1
2
3

花的制作

1 **开放的玫瑰2（参考p.80）** 图纸7（150%） 酒红色纸 2个
　※花瓣边缘是用白色铅笔或颜料涂色（参考p.16）
　花蕊…黑色纸12cm×1.2cm做成双边花蕊（参考p.15）
2 **开放的玫瑰3（参考p.80）** 图纸3-1（130%）、图纸2-2 奶油色纸 3个 花蕊…半珍珠
3 **万寿菊（参考p.84）** 图纸17-1（130%）、图纸17-2（130%） 浅紫色纸 2个
　花蕊…灰色纸8cm×1cm做成双边花蕊（参考p.15），中心粘人造水晶

2 底台

把黏土填入花盆后放置几天，直到完全干燥。用热熔胶粘牢黏土与容器的边缘。

3 组合

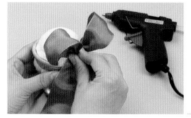

①把丝带系成蝴蝶结，用热熔胶进行粘贴。

②把做好的花粘贴在黏土上，并用手调整花瓣的造型和形状，使它们布满整个黏土的表面。

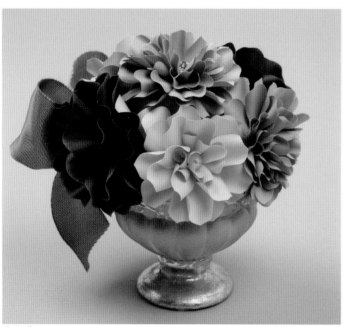

③完成。

6 婚礼欢迎板
7 花塔

制作一个婚礼上用来迎接来宾的欢迎板，
用盛开的花朵介绍新人吧！
旁边再放一个用玫瑰、绣球、非洲菊等花朵组成的美丽的花塔。

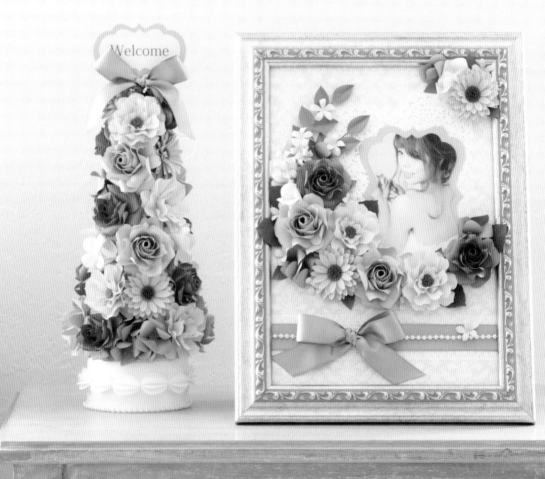

6 婚礼欢迎板制作方法

❀ **材料**

● **纸**

浅粉红色纸（A4） 2张	浅棕色纸 10cm×2cm	深绿色纸（明信片大小） 1张
深粉红色纸（A4） 1张	艾草色纸（A5） 1张	绿色纸（明信片大小） 1张
淡粉红色纸（A4） 1张	浅黄绿色纸（A5） 1张	印花卡纸（A4） 1张
浅艾草色纸（A4） 1张	浅米色纸（A5） 1张	浅棕色纸 13cm×10cm

● **其他材料**

画框 21cm×30cm	米色丝带 宽2.4cm、长70cm
珍珠链 直径0.4cm、长15cm	棕色、绿色铁丝 22号或24号 适量
白色或香槟色丝带 宽4cm、长21cm	

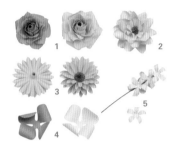

✎ 花的制作

1 玫瑰（参考p.80） 图纸3-1（150%） 浅粉红色纸 2个 图纸3-1（130%） 深粉红色纸 2个
※制作玫瑰时，中心的2片用较深的颜色，花朵就会有渐变的效果。2个深粉红色玫瑰中有1个做成渐变的。

2 开放的玫瑰3（参考p.80） 图纸3-1（130%）、图纸2-2 淡粉红色纸 2个
花蕊…艾草色纸8cm×1cm做成双边花蕊（参考p.15）

3 非洲菊2（参考p.82） 图纸9-1、图纸9-2 浅艾草色纸 2个 花蕊…浅棕色纸10cm×1cm做成双边花蕊（参考p.15） ※背面用10cm×0.5cm的纸制作纸卷花萼（参考p.14）。

4 单片绣球（参考p.84） 图纸14-1（120%） 浅黄绿色纸 6~7个 艾草色纸 6~7个

5 茉莉花（参考p.83） 图纸15-1 浅米色纸 10个（串在绿色铁丝上）

✐ 叶子

叶子1

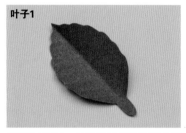

① 制作叶子1。按照图纸23用深绿色纸裁5片，做出曲面和叶脉（参考p.16）。

叶子2

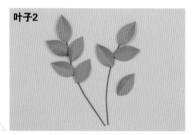

② 制作叶子2。按照图纸34用绿色纸裁16~18片，交错着粘贴在约8cm长的棕色铁丝上。

✐ 组合

底板

① 在画框的底板上贴上印花卡纸，再粘贴丝带和珍珠链（边缘压在镜框下），然后用丝带做一个蝴蝶结固定在左侧。

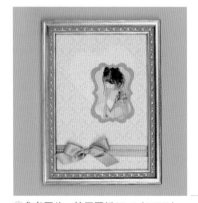

② 参考图片，按照图纸64-1（145%）、图纸64-2（145%）裁剪纸和照片，并把它们粘贴在一起。

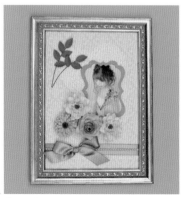

③ 在底板上确定大概位置后，首先用热熔胶粘贴固定大花，然后是叶子。

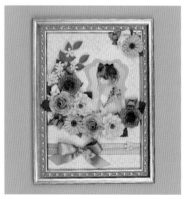

④ 最后用小花遮盖铁丝的尾端。完成。

7 花塔制作方法

材料

●纸
浅粉红色纸（A4）	5张	浅艾草色纸（A4）	2张	浅黄绿色纸（A4）	2张
深粉红色纸（A4）	4张	浅棕色纸 10cm×4cm		粉红色纸 9cm×6cm	
淡粉红色纸（A4）	4张	艾草色纸（A4）	2张	白色纸（A4）	2张

●其他材料
白色圆形盒子　直径9cm、高4cm　　　　　竹签　1个
珍珠链　直径0.4cm、长30cm　　　　　　泡沫塑料圆锥体　底部直径9cm、高23cm
米色丝带　宽2.4cm、长约45cm

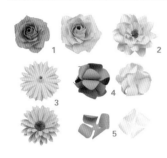

花的制作

1 玫瑰（参考p.80） 图纸3-1（150%）浅粉红色纸 6个 图纸3-1（130%）深粉红色纸 8个
※制作玫瑰时，中心的2片用较深的颜色，花朵就会有渐变的效果。8个深粉红色玫瑰中有4个做成渐变的。

2 开放的玫瑰3（参考p.80） 图纸3-1（130%）、图纸2-2 淡粉红色纸 8个
花蕊…艾草色纸8cm×1cm做成双边花蕊（参考p.15）

3 非洲菊2（参考p.82） 图纸9-1、图纸9-2 浅艾草色纸 4个
花蕊…浅棕色纸10cm×1cm做成双边花蕊（参考p.15）
※背面用10cm×0.5cm的纸制作纸卷花萼（p.14）。

4 绣球（参考p.84） 图纸14-1（120%）浅黄绿色纸、艾草色纸 各6个

5 单片绣球（参考p.84） 图纸14-1（120%）浅黄绿色纸、艾草色纸 各3个

2 底座

①用圆形盒子给泡沫塑料圆锥体当底座，然后用珍珠链沿着底部边缘粘贴固定。

②按照图纸58用白色纸裁好纸片后对折，5个一组贴在一起，参考图片粘贴在圆台侧面。共做12组，粘满一圈。

③用热熔胶把圆锥体固定在圆台上。用粉色纸按照图纸63-1（90%）和图纸63-2（90%）粘贴组合后做成卡片。粉红色的卡片部件做两个，竹签的一端粘贴在两个卡片中间，另一端插入圆锥体的顶端，并用热熔胶固定。

3 组合

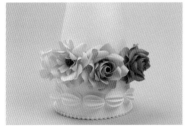

①把花粘在锥体上。开始的时候沿着圆锥体的下边缘进行粘贴，粘贴后所有花的上边缘就会形成一条高低不平的线，然后在弧线的缝隙处继续粘贴花朵，直至粘满。

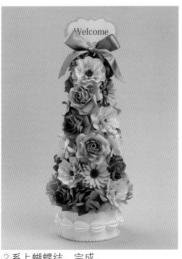

②系上蝴蝶结。完成。

8 新娘捧花

可爱的花束，
它可以当作新娘的手捧花，
也可以当作充满谢意的花束。

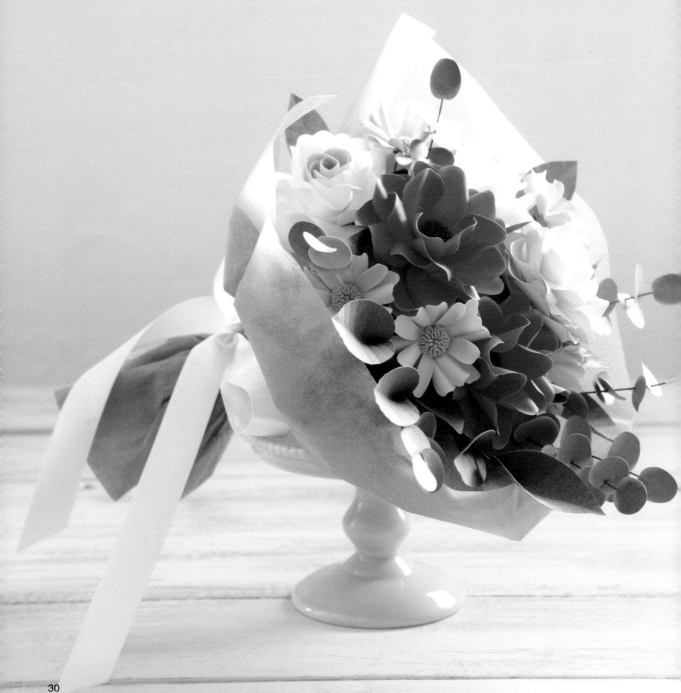

8 新娘捧花制作方法

材料

●纸

橙色纸（A4）　2张	肉粉色纸（A4）　2张	绿色纸（A4）　1张
深棕色纸　12cm×3cm	浅橙色纸（A4）　2张	深绿色纸（A4）　2张
白色纸（A4）　2张	橙色纸（A4）　2张	橄榄绿色纸（A5）　1张

●其他材料

绿色铁丝22号　25根	包装用不织布　40cm×60cm	皮筋　1个
棕色铁丝22号　7根	奶油色丝带　宽1.8cm、长90cm	白色铅笔或颜料

花的制作

1 开放的玫瑰2（参考p.80）　图纸7（150%）　橙色纸　2个
　※花瓣白色边缘用白色铅笔或颜料用渐变的方式上色（参考p.16）。
　花蕊…深棕色纸12cm×1.2cm做成双边花蕊（参考p.15）

2 玫瑰（参考p.80）　图纸6-1（160%）　白色、肉粉色纸（内侧2片）　3个（图纸不同，制作方式相同）

3 牡丹（参考p.81）　图纸7（140%）、图纸2-1（120%）　浅橙色纸　2个

4 雏菊（参考p.83）　图纸17-1　肉粉色纸　6个
　花蕊…橙色纸12cm×1.2cm做成双边花蕊（参考p.15）

2 桉树枝

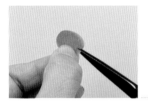

①裁剪桉树叶。用绿色纸按照图纸30-1裁56片，按照图纸30-2裁35片，用白色铅笔在叶子的边缘上色（参考p.16）。每片叶子底部裁3~4mm的切口。

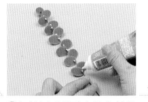

②把桉树叶粘贴在棕色铁丝上。把叶子的切口穿过铁丝，并用胶水粘贴固定。参考图片左右交错着粘贴。

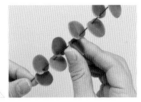

③整理形状。胶水完全干燥后，参考图片用手指轻轻捏叶子两端，形成一定的弧度。

3 叶子

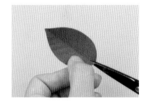

①裁剪叶子。用深绿色纸按照图纸22-1（130%）裁剪25片，并做出叶脉（参考p.16）。每片叶子底部裁5mm的切口用来与铁丝固定。

4 叶子、花朵的组装

②组合叶子与绿色铁丝。把叶子底部的切口穿过铁丝，并用胶水粘贴固定。参考图片左右交错着粘贴。

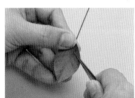

①用橄榄绿色纸按照图纸22-1裁7片，并做出叶脉，粘于铁丝顶部。共制作7组。

②参考图片，在铁丝顶部7~8mm处用钳子制作一个与铁丝主体成90°的弯钩，作为花茎。

③用橄榄绿色纸按照图纸57裁13片，并用锥子在中间打洞，作为花萼。

5 花束制作完成

④用做好的花茎穿过花萼。

⑤把穿好的花茎和花萼用热熔胶固定在花朵背面。

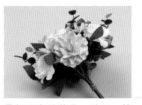

①把所有的花朵、叶子、桉树枝用橡皮筋固定在一起，利用铁丝的柔韧度把上部的花朵和叶子自然分开。并剪掉花束尾部多余的铁丝。

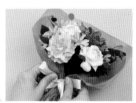

②用不织布包裹花束，并用丝带打一个蝴蝶结。完成。

9 书形贺卡

用白色的花朵环绕，并贴上温馨的照片。蓝色的花纹和
花朵对于您的房间来说是最佳配色方案。
幸福快乐时光跃然纸上。

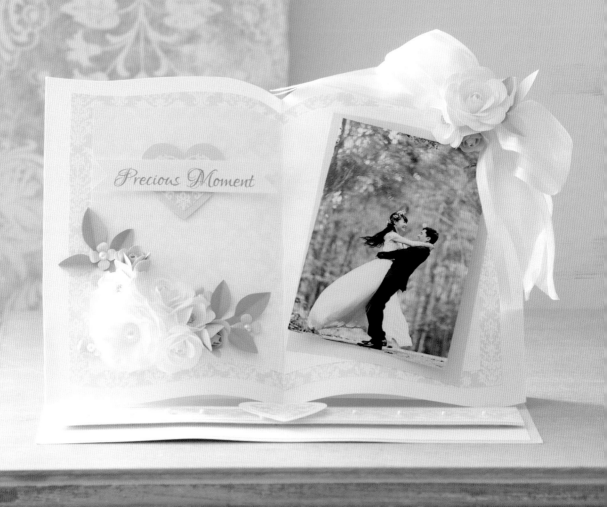

9 书形贺卡制作方法

❖ 材料

●纸
白色厚卡纸（A4） 3张
浅蓝色厚卡纸（A4） 2张
浅蓝色印花纸（A4） 2张
白色纸（A4） 2张

蓝灰色纸（A4） 1张
黄色纸（明信片大小） 1张
浅橄榄色纸（明信片大小） 1张

●其他材料
珍珠 直径13mm 1个
半珍珠 直径6mm 14个

白色绸边丝带 长100cm

✐ 花的制作

1 2 3

4 5

1 迷你玫瑰大（参考p.81） 图纸1-2（外侧2片）、图纸1-3（中间2片）、图纸1-4（内侧2片） 白色纸 2个
迷你玫瑰中（参考p.81） 图纸1-3（外侧4片）、图纸1-4（内侧2片） 白色纸 1个

2 迷你玫瑰花苞（参考p.81步骤1~4） 图纸1-3（外侧1或2片）、图纸1-4（内侧2片） 蓝灰色纸 3个

3 夹竹桃（参考p.85） 图纸4-1（4片）、图纸4-2（4片） 白色纸 1个
花蕊…珍珠

4 松叶牡丹（参考p.85） 图纸1-3（2片） 白色纸 3个
花蕊…黄色纸0.7cm×1.5cm裁剪花蕊

5 小花 图纸16-1 蓝灰色纸 5个（花瓣边缘向外卷）
花蕊…半珍珠

② 叶子

① 按照图纸24-1用浅橄榄色纸裁叶子，并做出叶脉。

③ 图书底板

① 参考图片，按照图纸（69-1、69-2、69-3）（200%）裁剪后按照顺序摆放。

② 在纸的中间对折出折痕，两边做成曲面。

③ 按顺序粘在一起。

④ 支架

① 把浅蓝色厚卡纸（A4）参考图片做成一个支架。

② 整体支架的长边粘贴一张白色厚卡纸。

⑤ 装饰

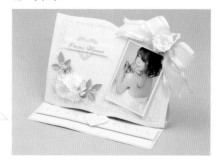

③ 参考图片，用浅蓝色厚卡纸、浅蓝色印花纸做成长条，按照一定间隔粘贴半珍珠，中间粘贴心形。

① 在图书底板的上面粘贴花、叶子、心形、文字以及照片。最后用丝带做成蝴蝶结并粘上。完成。

10 蛋糕杯里盛开的花

用花朵组合在蛋糕杯上，
里面放一些小糖果，
摆放在餐桌上，
一起来享受甜蜜时刻吧！

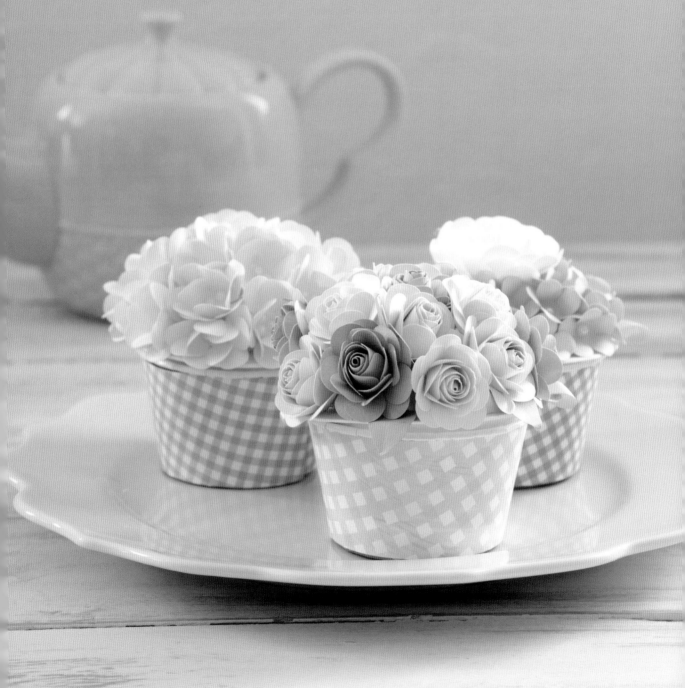

10 蛋糕杯里盛开的花制作方法

❀ **材料** ●**底座材料（1份）**

蛋糕用纸杯　直径5cm、高4cm
白色稍厚卡纸（A5）　1张
奶油色纸（A4）　1张

格子纹纸（A4）　1张
奶油色丝带　长10cm
复印纸（A5）　1张

●**A：迷你玫瑰组合**
粉红色纸（A4）　1张
浅粉红色纸（A4）　1张
黄绿色纸（A6）　1张
奶油色纸（A4）　1张

●**B：小花组合**
奶油色纸（A4）　2张
半珍珠　直径6mm　60个

●**C：白花和蓝花组合**
白色纸（A4）　1张
水蓝色纸（A4）　1张
仿水晶　直径5mm　3个
半珍珠　直径6mm　30个

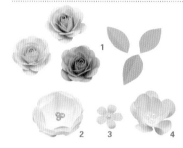

✎ 花的制作

1 迷你玫瑰（参考p.81）　图纸1-3 奶油色纸　6个　粉红色纸　5个　浅粉红色纸　6个　叶子图纸34 黄绿色纸　5个

2 秋牡丹（参考p.85）　图纸1-2 白色纸　1个　花蕊…仿水晶3个

3 水蓝色小花　图纸1-4（花瓣向外卷曲）　水蓝色纸　30个　花蕊…半珍珠1个

4 松叶牡丹（参考p.85）　图纸1-3 奶油色纸　20个　花蕊…半珍珠3个

✐ 蛋糕杯

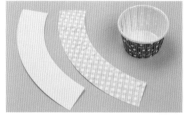

①准备底部直径5cm、高4cm的蛋糕用纸杯。按照图纸54（200%）用奶油色纸、格子纹纸各裁1片。

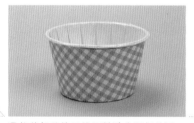

②将裁好的格子纹纸粘贴在纸杯外围。

③用白色稍厚卡纸裁2个直径7.5cm的圆形。

④剪2条5cm的奶油色丝带。参考图示把一条对折后粘在圆形卡纸上端1cm处，另一条粘贴在下端1cm处。

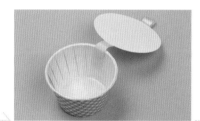

⑤将另一个圆形卡纸覆盖在丝带上并粘贴固定。把没有对折的丝带的尾端粘在纸杯内，做成盖子。

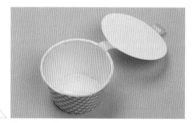

⑥把步骤①裁好的奶油色纸粘贴于纸杯内。

⑦参考图片，把复印纸揉捏成型后粘贴于圆形盖子上，厚度5~7mm。

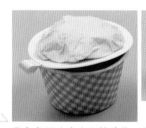

⑧参考图片在上面粘贴花。完成。

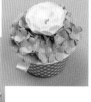

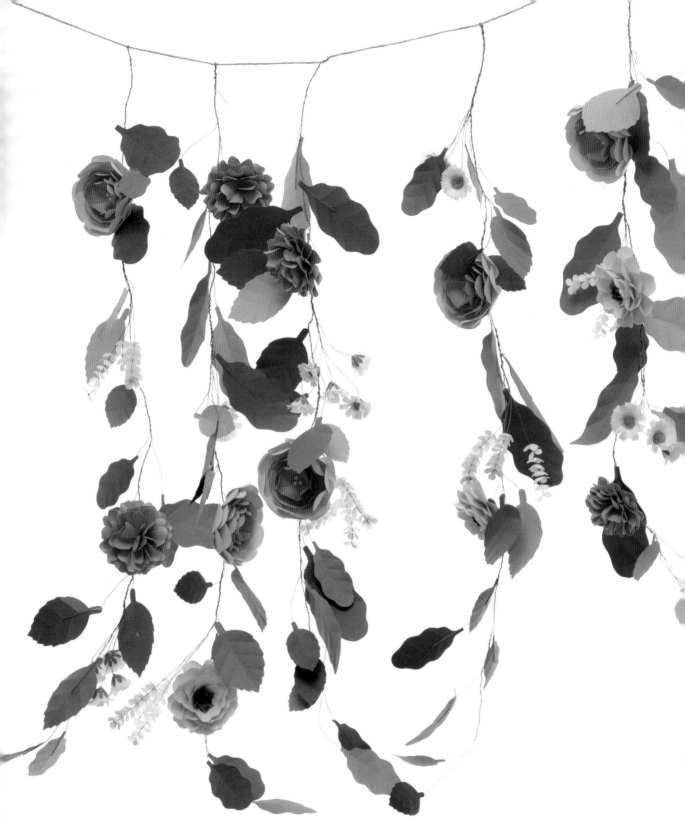

11 窗帘上的花链

秋牡丹的粉色、康乃馨的紫色、小雏菊的白色，
构成了一幅富有生活情趣的画面。
还有满天星点缀其中。

11 窗帘上的花链制作方法

材料

●**叶子**
深绿色纸（A4） 2张
橄榄绿色纸（A4） 2张
黄绿色纸（A4） 1张

●**秋牡丹** 5个
浅粉红色纸（A4） 3张
粉红色纸（A4） 2张
深粉红色纸（A4） 2张
半珍珠 直径6mm 15个

●**开放的玫瑰5** 3个
浅粉红色纸（A4） 3张
浅橄榄绿色纸（A4） 1张
黑珍珠 直径8mm 3个

●**雏菊** 18个
白色纸（A4） 2张
黄色纸（A4） 1张

●**康乃馨** 4个
浅紫色纸（A4） 4张

●**满天星**
白色纸（A4） 2张
水钻 金色 15个

绳子 2m
花艺铁丝 85根

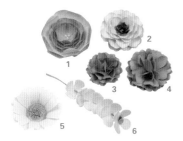

花的制作

1 **秋牡丹**（参考p.85） 图纸1-1、1-1（140%）、1-2 浅粉红色、粉红色、深粉红色纸 5个 花蕊…半珍珠
2 **开放的玫瑰5**（参考p.81） 图纸6-1（100%、110%、140%） 浅粉红色纸 3个
花蕊…图纸2-3、黑珍珠
3 **康乃馨2**（参考p.81） 图纸17-1（110%） 浅紫色纸 1个
4 **康乃馨2**（参考p.81） 图纸17-1（140%） 浅紫色纸 3个
5 **雏菊**（参考p.83） 图纸5 白色纸 18个
※用白色纸裁2片，边缘裁成锯齿状波浪花边，交错着粘贴在一起。
花蕊…黄色纸20cm×0.5cm做成双边花蕊（参考p.15）
6 **满天星**（参考p.84） 图纸16-1 白色纸 3组（每组10个左右） 花蕊…水钻

2 叶子

①按照图纸26（100%、150%）、图纸23（100%、150%），分别用深绿色纸裁8片、用橄榄绿色纸裁8片、用黄绿色纸裁4片，并做出叶脉（参考p.16）。

②把每个叶子根部的叶柄粘贴在铁丝的一端。

3 花萼

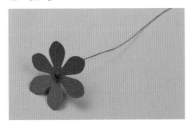
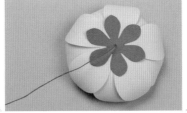
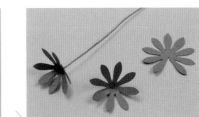

①按照图纸12-1裁出秋牡丹花萼，在花萼中心扎一个洞。参考图片，在铁丝顶部7~8mm处用钳子制作一个与铁丝主体成90°的弯钩，把铁丝穿过花萼的洞并用热熔胶固定。

②把带铁丝的花萼和秋牡丹粘贴在一起（参考p.31）。

③按照图纸9-4裁出雏菊的花萼，参考图片把花萼裁开后固定在铁丝上。

4 组合

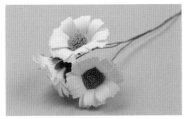
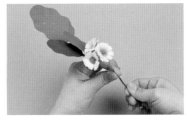

④把雏菊的花萼和雏菊粘贴在一起。做3朵雏菊并缠绕铁丝固定在一起为一组。

①把雏菊与叶子的铁丝缠绕在一起，再加入其他的花和叶子做成一串。参考图片，用同样的方式多做几串。

②用绳子串成花链，完成。

12 向日葵礼盒

盒子和向日葵组合在一起,
充满了夏天的感觉,再放入一封信,
就是一个很不错的问候礼物!

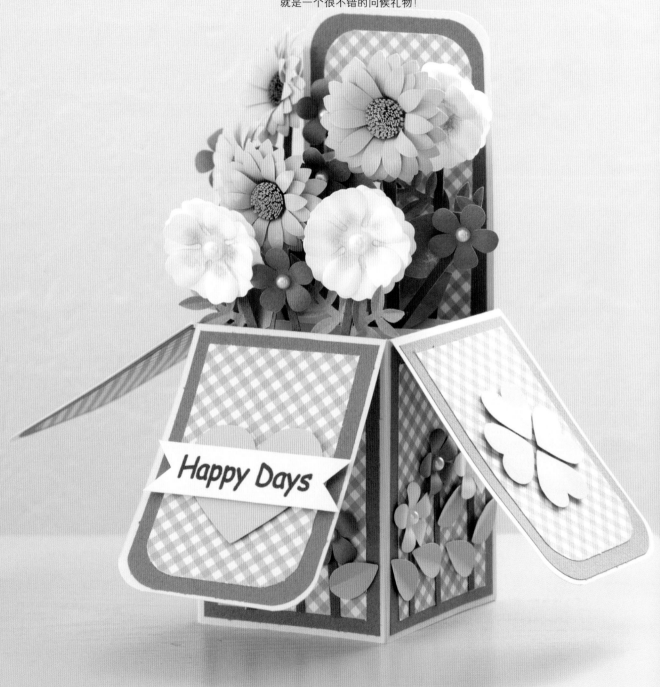

12 向日葵礼盒制作方法

材料

●纸
水蓝色厚卡纸（A4） 1张
蓝色纸（A4） 2张
格子纹纸（A4） 1张
黄色纸（A4） 1张

深黄色纸（A4） 1张
白色纸（A4） 1张
黄绿色纸（A4） 1张
橄榄绿色纸（A4） 1张

淡蓝色纸 适量
棕色纸（A4） 1张
浅棕色纸（A4） 1张
白色稍厚卡纸 适量

●其他材料
半珍珠 直径6mm 15个

花的制作

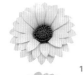

1 向日葵2（参考p.82） 大款图纸9-1、9-2 小款图纸9-2、9-3 黄色纸 大、小款各1个 深黄色纸 大、小款各1个
花蕊…浅棕色纸16cm×1cm做成双边花蕊（参考p.15）

2 月见草（参考p.85） 图纸6-2 白色纸（中心涂粉红色颜料） 3个
花蕊…半珍珠

3 小花 图纸1-4（花瓣向外卷曲） 蓝色纸 8个 白色纸 2个 淡蓝色纸 1个
花蕊…半珍珠

礼盒

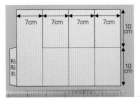

① 取水蓝色厚卡纸，参考图片在纸上画线、裁剪，并做出折痕。

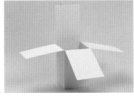

② 把纸折叠并粘贴边缘做成盒子。

③ 用盒子的同色纸裁出1cm×9cm的2个纸条。

④ 将纸条两端各折叠1cm，2个纸条平行粘贴于盒子内做隔挡。

组合

⑤ 蓝色纸裁9片6.5cm×9.5cm、裁1片6.5cm×12.5cm，格子纹纸裁9片5.5cm×8.5cm、裁1片5.5cm×12cm。参考成品图，把其中几片的上边缘修剪成圆角，下边缘保持直角。

⑥ 参考图片把蓝色纸贴在盒子上，上面再贴格子纹纸，并把盒子上边缘修剪为圆角。

① 棕色纸裁0.5cm×10cm作为花茎粘贴在花的背后。

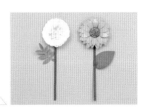

② 按照图纸25-2、图纸22-2用黄绿色纸、橄榄绿色纸裁剪后做出叶脉和曲面（参考p.16）。参考图片将其粘于花茎上。

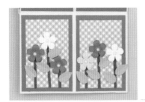

③ 把花茎、叶子粘贴于盒子的侧面。

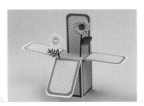

④ 将向日葵和月见草粘贴在做好的盒内隔挡上。

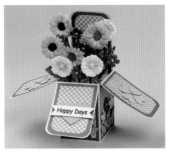

⑤ 参考图片做好黄色心形，用白色稍厚卡纸做成文字条，并粘贴在盒盖的一面。在左、右盒盖上各贴4个绿色心形组成四叶草的样子。完成。

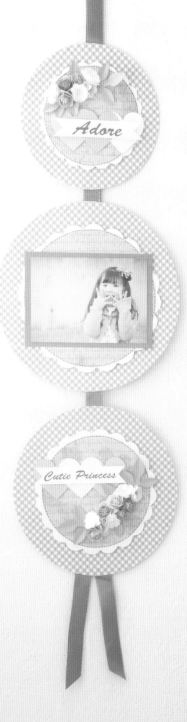

13 迷你玫瑰组合墙挂

用多种颜色的迷你玫瑰装饰的
一串圆形的画框墙饰，
里面放入"小可爱"的照片，
多么生动活泼。

13 迷你玫瑰组合墙挂制作方法

🌸 **材料**

● **纸**
白色卡纸（A4） 3张
格子纹纸（A4） 3张
灰色文字印花纸（A4） 2张

粉红色纸（A4） 1张
浅橙色纸（A4） 1张
白色纸（A4） 1张
浅紫色纸（A4） 1张

奶油色纸（A4） 1张
黄色纸 适量
黄绿色纸（A5） 1张
蓝色纸（A5） 1张

● **其他材料**
蓝色丝带 宽2cm、长3m
半珍珠 直径3mm 6个

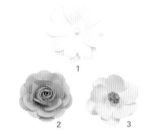

1
2
3

🖌 花的制作

1 小花 图纸15-2 白色纸 6个
※用白色纸裁4片，交错着粘贴在一起，花瓣向外卷曲。
花蕊…半珍珠

2 迷你玫瑰（参考p.81） 图纸1-4 浅紫色纸 2个 粉红色纸 3个 蓝色纸 2个 浅橙色纸 1个

3 松叶牡丹（参考p.85） 图纸1-4 奶油色纸 3个
花蕊…黄色纸

2 挂框

① 用格子纹纸和白色卡纸，分别裁直径20cm、18cm、15cm的3种尺寸的圆形。

② 从上至下排列直径15cm、20cm、18cm的圆形白色卡纸，把丝带对折，粘在白色卡纸上面。

③ 再把3个圆形格子纹纸按同样的顺序粘贴在圆形白色卡纸上面（盖住丝带），边缘对齐。

④ 按照图纸43-4分别放大至140%、170%、200%，用白色卡纸各裁1片。用灰色文字印花纸裁成直径14cm、12cm、10cm的3种规格的圆形。参照图片把它们分别居中粘贴在圆形格子纹纸的上面。

3 组合

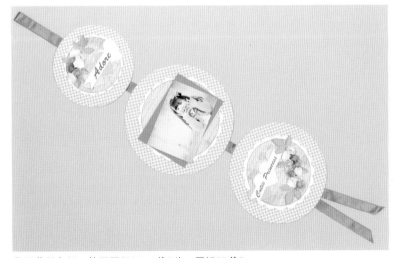

① 用黄绿色纸，按照图纸24-1裁3片、图纸35裁6片，做出叶脉，并和花组合在一起，参考图片粘贴在圆盘上。按照图纸39（200%）用白色、粉红色、蓝色纸裁心形并写上祝福语粘贴在圆盘上。最后在中间圆盘上粘贴照片。完成。

14 多肉植物相框

一起来制作人气很旺的多肉植物吧!
用颜料给多肉上色,让它更鲜嫩,
更加生气勃勃!

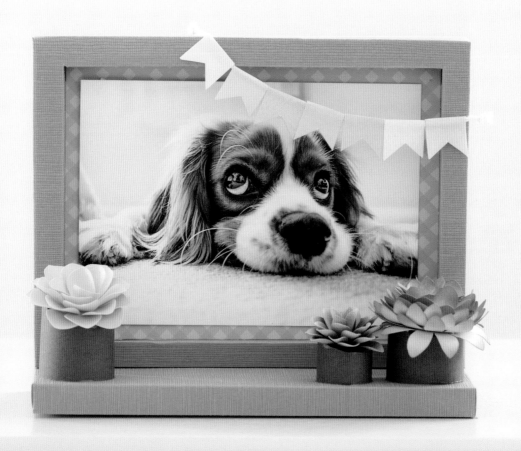

14 多肉植物相框的制作方法

❀ 材料
●纸
蓝色稍厚卡纸（A4） 2张　　黄绿色纸（A4） 1张　　橄榄绿色纸（A4） 1张
棕色纸（A4） 1张　　　　蓝色纸（A4） 1张　　个人喜欢的颜色的卡纸 10cm×14cm

●其他材料
颜料　白色、红棕色、蓝绿色
纱线　长15cm

1 相框

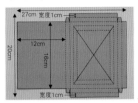

①参考图片，在蓝色稍厚卡纸上画线、裁剪，并做出折痕。折痕线之间的宽度为1cm。右侧中间剪出一个X形，其他的线条为折痕，不要剪开。

②把步骤①中剪出的X形向内扣，其他部分按照折痕进行折叠并粘贴。做成框体。

③参考图片在纸上画线、裁剪，并做出折痕。折痕线之间的宽度为1cm。

④按照折痕进行折叠并粘贴。做成底座。

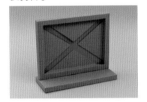

⑤把框体粘贴在底座上。

2 多肉植物

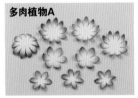

多肉植物A

①用蓝色纸按照图纸9-2裁4片，按照图纸2-2裁2片，按照图纸2-3裁3片，用红棕色颜料进行上色。按图纸9-2裁的其中1片向外卷曲。其他纸片向内卷曲。

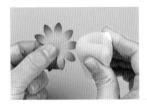

上色的方法：把颜料涂抹在海绵上，从尖端开始向内涂抹，做成颜色渐变的效果。

②把向外卷曲的纸片放在最底层，其他纸片从大到小逐层粘贴，尖端错开位置。图纸2-3的纸片放在最上面，对准中心固定。

3 其他多肉植物

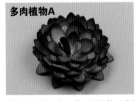

多肉植物A

③整理造型，多肉植物A制作完成。

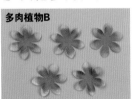

多肉植物B

①用橄榄绿色纸按照图纸2-2裁2片、图纸2-3裁3片，用白色颜料从边缘开始上色。所有叶瓣做成U形曲面。

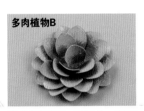

多肉植物B

②按照图纸2-2裁2片、图纸2-3裁2片，尖端错开位置，一层层地向上折起叶瓣，使它产生立体效果。多肉植物B制作完成。

多肉植物C

③用黄绿色纸按照图纸2-1裁2片、图纸2-2裁3片，参考多肉植物B的做法排列。

4 小花盆

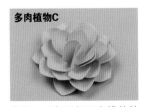

多肉植物C

④每一层都要相互交错着粘贴。多肉植物C制作完成。

①棕色纸裁成2cm×10cm、1.5cm×7.5cm、2cm×10cm的纸带，并粘成圆环，当作小花盆

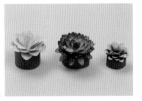

②将多肉植物粘贴固定在小花盆上面。

5 组合

①把1.5cm×3cm的各色纸做成小旗子粘贴在纱线上。把10cm×14cm的照片固定粘贴在框体中间。完成。

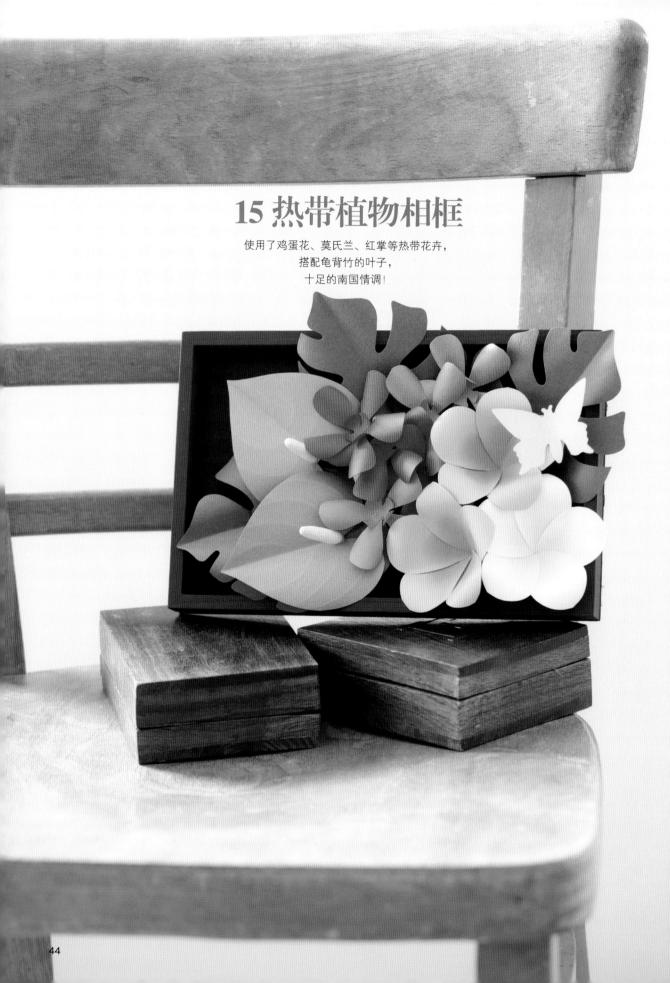

15 热带植物相框

使用了鸡蛋花、莫氏兰、红掌等热带花卉，
搭配龟背竹的叶子，
十足的南国情调！

15 热带植物相框制作方法

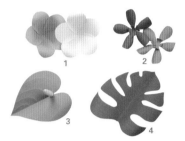

🌸 **材料**

◉**纸**

浅橙色纸（A5） 1张
白色纸（明信片大小） 1张
深粉红色纸（A5） 1张
粉红色纸（A5） 1张

艾草色纸（A5） 1张
绿色纸（A4） 1张
黄绿色纸 6cm×4cm

◉**其他材料**

实木框 14cm×22cm
丙烯颜料 深咖啡色、黄色、橙色

黏土 适量

花的制作

1 鸡蛋花（参考p.83） 图纸20（150%） 浅橙色纸 2个 白色纸 1个
2 莫氏兰（参考p.83） 图纸18-1（180%）、图纸18-2（180%） 深粉红色纸 3个 粉红色纸 3个
3 红掌（参考p.83） 图纸19（200%） 艾草色纸 2个 花蕊…黏土
4 龟背竹叶子 图纸32（190%） 绿色纸 3个
※制作叶脉和叶子曲面（参考p.16）。

2 花萼和叶柄

①艾草色纸裁10cm×1cm 5片、10cm×1.5cm 3片，做成紧密的纸卷花萼（参考p.14）。

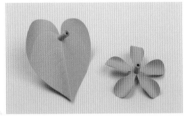

②把做好的纸卷花萼用热熔胶粘好。1cm纸卷：红掌、深粉红色莫氏兰各粘2个，粉红色莫氏兰粘1个。1.5cm纸卷：红掌、深粉红色莫氏兰、粉红色莫氏兰各粘1个。

3 实木框和叶子

①准备14cm×22cm的实木框，用颜料涂成深咖啡色。

4 组合

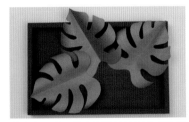

②参考图片，首先用热熔胶把龟背竹叶子粘在框内。

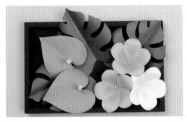

①参考图片，按照顺序粘贴鸡蛋花和红掌。

②把莫氏兰粘贴在空隙处。

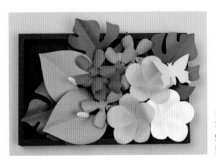

③最后用黄绿色纸按照图纸46裁出蝴蝶，折起翅膀并粘贴好。完成。

16 风琴相册

用美丽的玫瑰印花纸和文字印花纸做一本风琴相册吧！
把包含精彩记忆的照片放在里面，会是一份非常棒的礼物。

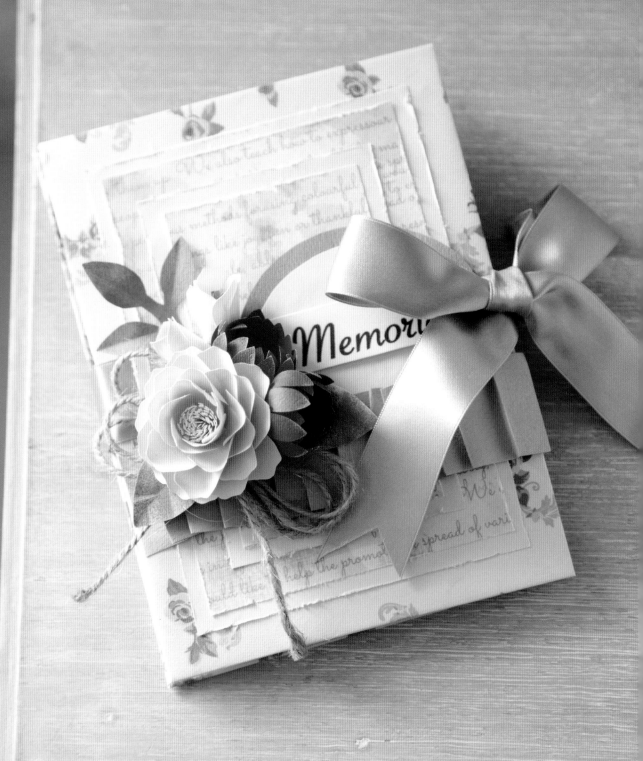

16 风琴相册制作方法

🌸 **材料**

●**纸**

卡纸 1张
玫瑰印花纸（A4） 2张
浅米色纸（A4） 7张
文字印花纸（A4） 1张
深米色纸（A5） 1张

米色纸（A5） 1张
浅紫色纸（A4） 1张
深粉红色纸（A5） 1张
奶油色纸（明信片大小） 1张
黄色纸（A4） 1张

灰色纸 适量
绿色纸（明信片大小） 1张
带纹路的背景纸（根据个人喜好选择） 适量

●**其他材料**

米色丝带 长100cm
麻绳 长60cm

半珍珠 直径3mm 6个
颜料 白色

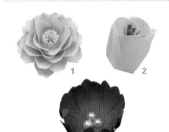

🖊 花的制作

1 开放的玫瑰4（参考p.80） 图纸4-1、图纸4-2 浅紫色纸 1个
花蕊…黄色纸做成双边花蕊（参考p.15）
2 铃兰花（参考p.85） 图纸3-2 奶油色纸 2个
花蕊…灰色纸1.5cm×1cm做成单边花蕊（参考p.14）
3 翠菊（参考p.85） 图纸9-2 深粉红色纸（用白色颜料在边缘上色） 3个
花蕊…半珍珠 3个

✌ 相册

①卡纸裁12cm×16cm 2片，玫瑰印花纸裁15cm×19cm 2片。

②把卡纸居中粘贴在玫瑰印花纸的背面，四角裁成如上图所示的样子。

③把玫瑰印花纸的4条边折叠并粘贴在卡纸上，做成相册板。图中所示是粘好的2个相册板的正、反摆放的状态。

④把浅米色纸（A4）裁成两半。参考图示在右侧预留1cm的粘贴位置，再将其对折，共制作6组。

⑤如图所示把步骤4做好的6组部件的首尾粘贴在一起，做成风琴页。

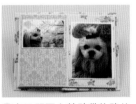

⑥把步骤5做好的风琴页粘贴在准备好的2个相册板之间，就好像三明治。

⑦在风琴页上粘贴带纹路的背景纸，并在上面粘贴照片。

� 装饰

①合上相册板，参考图片裁80cm长的丝带对折并粘在两侧。

②分别裁10cm×14cm浅米色纸、9cm×13cm文字印花纸、7cm×11cm浅米色纸、6cm×10cm文字印花纸，用剪刀刮削边缘，做出略微残破的效果，并参考图片粘贴在一起。

③按照图纸56-1用浅米色纸裁1片、图纸56-2用深米色纸裁1片，重叠粘贴在一起。在上面书写你的祝福语。把泡沫胶带粘在椭圆纸的背面，然后再粘在丝带的上面。

④裁3cm×20cm的米色纸，折叠成风琴状，粘在椭圆纸的下方。

ᠣ 组合

①按照图纸24-1用绿色纸裁1片，按照图纸22-2用绿色纸裁2片，做出叶脉后，用白色的颜料在边缘上色，和花、麻绳一起固定在相册板上。完成。

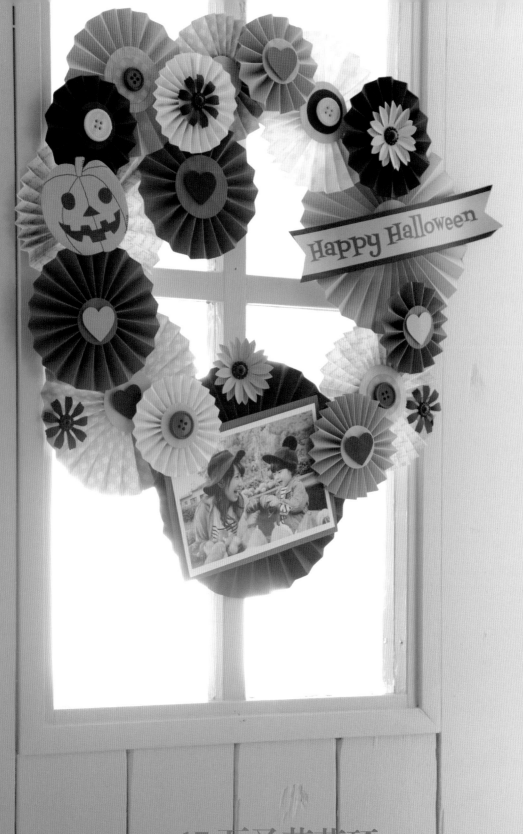

Happy Halloween

17 万圣节花环

今天是万圣节，孩子们都来啦！
不给糖果就要捣乱，快把万圣节花环挂在门口，
等待孩子们的光临吧！

17 万圣节花环制作方法

材料

●纸
黑色纸（A4） 3张
橙色纸（A4） 3张
紫色纸（A4） 2张
灰色格纹纸（A4） 1张

文字印花纸（A4） 1张
黄色点点印花纸（A4） 1张
厚卡纸 30cm×30cm

●其他材料
黑色花形珍珠 直径11mm 5个
纽扣 5个

花的制作

1 橙色花 ※按照图纸9-2用橙色纸裁2片，做出花瓣中间的压痕，交错着粘贴在一起。
花蕊…黑色花形珍珠
2 黑色花 ※按照图纸5用黑色纸裁1片，把花瓣向外卷曲形成曲面。
花蕊…黑色花形珍珠

风琴圆盘用纸
7cm×58cm 黑色、橙色
5cm×45cm 灰色格纹、文字印花纸 2片、黄色点点印花纸4cm×36cm
紫色、灰色格纹、橙色、黑色纸3cm×27cm 黄色点点印花纸 2张

2 风琴圆盘

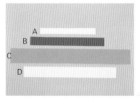

① 按照以下尺寸和颜色裁纸。A：3cm×27cm，黑色1片、橙色2片、黄色点点印花2片。B：4cm×36cm，紫色、灰色格纹、橙色、黑色各1片。C：7cm×58cm，黑色、橙色各1片。D：5cm×45cm灰色格纹1片、文字印花2片、黄色点点印花1片。

② 根据风琴圆盘的数量裁剪直径3~4cm的圆，作为风琴圆盘的中心圆。

③ 把裁好的纸条做出间隔1cm的画痕，然后折叠成风琴状。

④ 把步骤3的部件的首尾相接粘贴在一起。

⑤ 向中心收拢并压下去，形成圆形的造型。

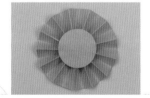

⑥ 把步骤2裁的圆形用热熔胶粘好。

⑦ 同样的方法做好所有的风琴造型的圆盘。

3 底板

① 用厚卡纸制作内直径28cm、宽度3cm的圆环底板。如果没有足够大的卡纸，可以用两张A4卡纸组合在一起再制作圆环。

4 南瓜、心形和文字

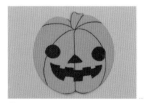

① 直径6.5cm的橙色的纸裁成南瓜的造型并绘制口、鼻、眼睛。

② 用多种颜色的纸按照图纸39裁出心形，并在中心对折。

③ 用细长的橙色纸书写文字，并用比它大一些的黑色纸粘贴在后面。用圆柱体的筷子滚压成波浪状。

5 组合

① 把风琴圆盘用热熔胶粘在底板上。紫色纸10cm×14cm粘贴在照片背后，和花一起参考图片贴在圆盘上。完成。

18 圣诞树

用白色、淡蓝色的一品红装饰的圣诞树，
本身就给人一种古朴的感觉。
再装饰上可爱的丝带蝴蝶结和星星藤，
整体上更有圣诞的气氛。

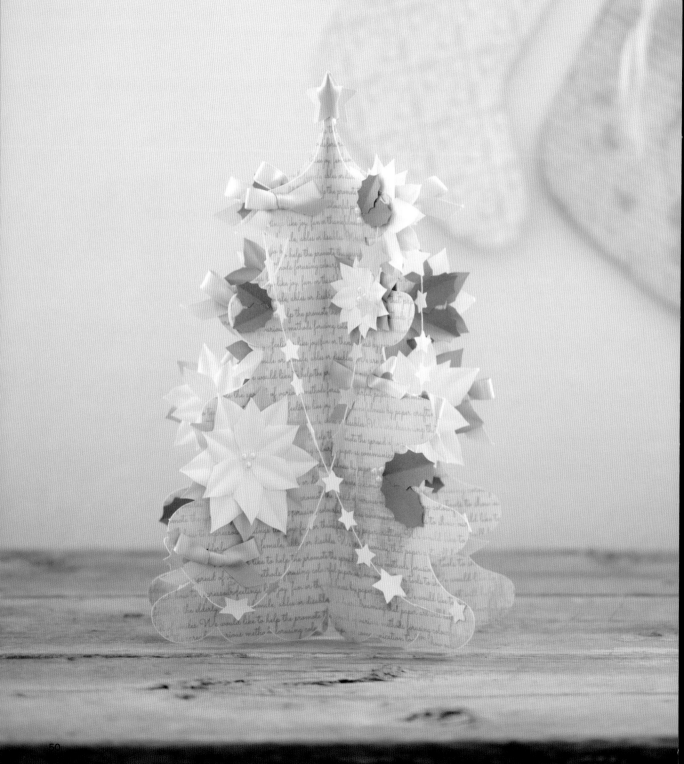

18 圣诞树制作方法

❀ 材料

●纸
米色文字印花纸（A4）　5张　　　　米色纸（A4）　2张
白色纸（A4）　2张　　　　　　　　绿色纸（A4）　1张
淡蓝色纸（A4）　2张

●其他材料
奶油色丝带　适量　　　　　　　　颜料　白色
彩色纱线　长60cm
半珍珠　直径6mm　适量

花的制作

1 一品红（参考p.85） 图纸11-1（100％）　5个　图纸11-1（120％）　3个　图纸11-1（150％）　4个　图纸11-2（100％）　3个（用白色、米色、淡蓝色纸参考图片制作）　花蕊…半珍珠
2 圣诞叶 图纸27-1　绿色纸　24个

2 树

①按照图纸73（200％）用米色文字印花纸裁5片树形，用海绵蘸颜料涂抹边缘，做出雪的效果。

②把5片树形分别沿着中线对折，参考图片分别把每两片的半边粘到一起，使其可以站立起来。

3 星星

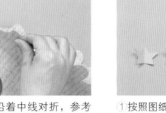

①按照图纸38-1（120％）用淡蓝色纸裁5片，参考树的做法分别对折并粘贴到一起。

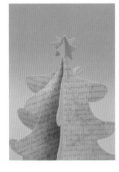

②把星星粘贴在树的上面。

③按照图纸38-2、图纸38-3分别用白色、淡蓝色纸裁多片星星。用纱线把星星粘贴组合在一起，做成星星藤。

④把奶油色的丝带系成蝴蝶结。制作出所需数量的蝴蝶结。

4 装饰

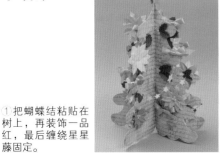

①把蝴蝶结粘贴在树上，再装饰一品红，最后缠绕星星藤固定。

②完成。这个作品不用时可以平整地折叠起来收纳。

19 圣诞袜

用星星和多种颜色的一品红装饰的圣诞袜，
让节日的氛围更美好。

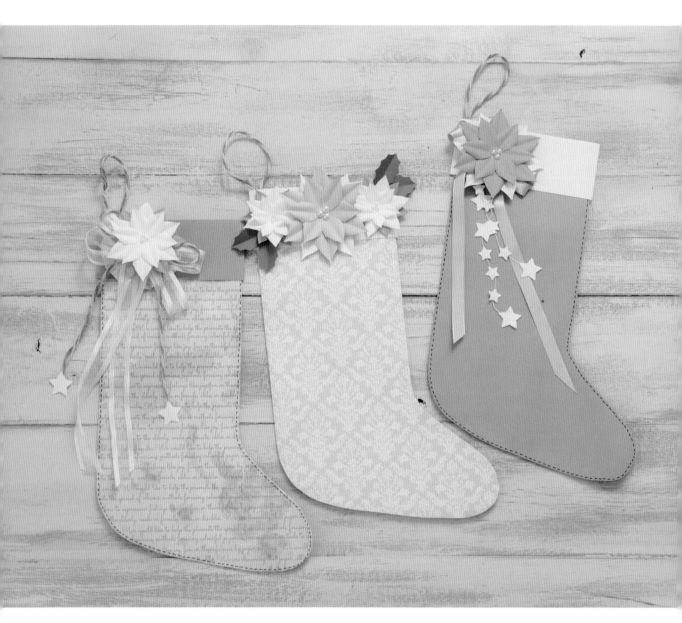

19 圣诞袜制作方法

❀ **材料**

A 米色袜	B 蓝色袜	C 印花袜
米色纸（A4） 3张	淡蓝色印花纸（A4） 2张	米色文字印花纸（A4） 2张
白色纸（A4） 1张	蓝色纸（A4） 1张	深米色纸（A4） 1张
奶油色丝带 长50cm	米色纸（A4） 1张	白色纸（A4） 1张
线 长50cm	白色纸（A4） 2张	淡蓝色文字印花纸（A4） 1张
麻绳 长15cm	浅橄榄绿色纸（A4） 1张	白色纱丝带 长50cm
半珍珠 直径3mm 3个	麻绳 长15cm	麻绳 长50cm
	半珍珠 直径3mm 9个	半珍珠 直径3mm 3个

/ **花**

1 一品红（参考p.51） 图纸11-1、图纸11-2 花蕊…半珍珠
2 圣诞叶（参考p.51） 图纸27-1

2 袜子

① 按照图纸74（200%）用米色纸裁2片，并在距离袜口5cm处做标记。（此处以米色袜为例，蓝色袜、印花袜请参考成品图制作。）

② 沿着袜子的边缘，用细笔画出缝线的样子。

③ 把做好的2片纸对齐边缘粘贴在一起。参考图片裁5cm×25cm的白色纸条，沿着袜口包一圈并粘贴好。把麻绳对折，参考图片固定在袜口内侧。

3 组合

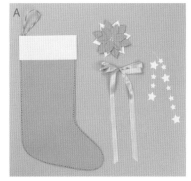

A 米色袜
用米色纸做袜子。按照图纸11-1（150%、120%）制作10cm的白色的星星藤，绳子的两端隐藏在星星背面。用丝带做蝴蝶结，加上一品红，最后进行组合。

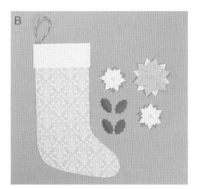

B 蓝色袜
用淡蓝色印花纸做袜子。按照图纸11-1（150%、120%）用白色、蓝色纸制作1个一品红。按照图纸11-1、图纸11-2用白色、米色纸制作2个一品红。按照图纸27-1用浅橄榄绿色纸制作4片圣诞叶。最后进行组合。

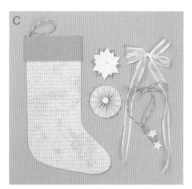

C 印花袜
用米色印花纸做袜子。按照图纸11-1、图纸11-2用白色、深米色纸制作1个一品红。淡蓝色文字印花纸裁3cm×25cm制作风琴圆盘（参考p.49）。用麻绳、白色纱丝带做蝴蝶结。最后进行组合。

20 花艺羽子板装饰

羽子板是一种击球游戏的板子，也叫毽球拍。
后来演变成一种装饰。

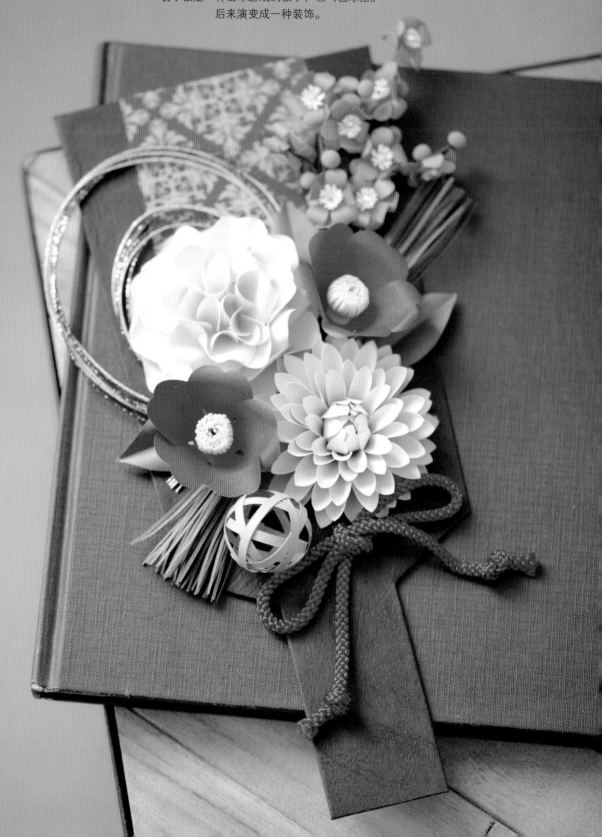

20 花艺羽子板装饰制作方法

🌸 **材料**

●纸

红色纸（明信片大小） 1张	粉红色纸（A5） 1张	浅绿色纸 10cm×3cm
奶油色纸（A4） 1张	深咖啡色纸（明信片大小） 1张	白色卡纸 28cm×13cm
浅艾草色纸（A4） 1张	绿色纸（明信片大小） 1张	黑色纸（A4） 2张
淡粉红色纸（A4） 2张	深绿色纸 15cm×7cm	印花和纸 17cm×7cm

●其他材料

水引绳 红色4根、米色3根	红色粗绳 40cm
黏土 适量	仿水晶 直径4mm 11个

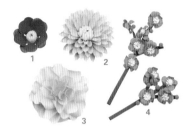

🖋 花的制作

1. **茶花（参考p.84）** 图纸6-1（150%） 红色纸 2个
 花蕊…奶油色纸25cm×1.5cm做成双边花蕊（参考p.15）
2. **西番莲1（参考p.82）** 图纸9-1（140%、120%）、图纸9-2 浅艾草色纸 1个
3. **牡丹（参考p.81）** 图纸7（160%）、2-1（140%） 淡粉红色纸 1个
4. **梅花（做法、材料均参考p.84）**
 图纸1-4 粉红色纸 花蕊…奶油色纸、仿水晶 花枝…深咖啡色纸

✐ 叶子

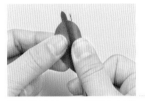

① 按照图纸22-1用绿色纸裁3片，对折后把左右两边做成曲面。

✐ 松针

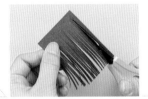

① 裁7cm×5cm深绿色纸3片，参考图纸裁出1.5mm宽的小条，顶端预留7~8mm不要裁断。

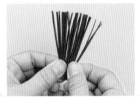

② 用手整理成扇形，然后把底部1cm固定，完成松针。

✐ 鞠球

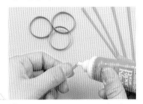

① 裁0.3cm×10cm的细浅绿色纸条7~8个，首尾重叠5mm粘贴做成圆环。

✐ 羽子板、装饰组合

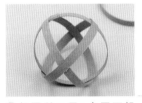

② 如图所示用3个圆环组合，整理成接近球状，并用胶水固定。再参考成品图，把其他几个圆环套进去固定。

① 按照图纸72（200%）用白色卡纸和黑色纸分别裁1片。

② 把白色卡纸居中粘贴到一张黑色纸（A4）上。周围留一圈边，裁掉多余的黑色纸，转角处裁出小口子，向内折黑色纸粘贴在白色卡纸上。完成一块羽子板。

③ 印花和纸裁17cm×7cm，四边向纸的背面折进2cm后，粘贴在羽子板上。上边缘粘到羽子板的另一面固定。

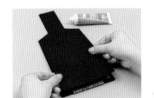

④ 把步骤①中裁的黑色纸贴在羽子板的反面。

⑤ 把7根水引绳整理成一束，抓住首尾两端拉出一个双环的造型，参考图片固定，使水引环不会变形。

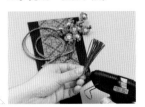

⑥ 把水引环、梅花、松针粘到羽子板上。

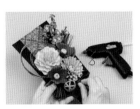

⑦ 接下来把其余的花、鞠球、红色粗绳打的蝴蝶结都粘贴到羽子板上。完成。

21 红酒瓶装饰

让我们用纸艺花来装饰一瓶酒吧!
用红色系的组合装饰红酒,
用棕色系的组合装饰白酒。

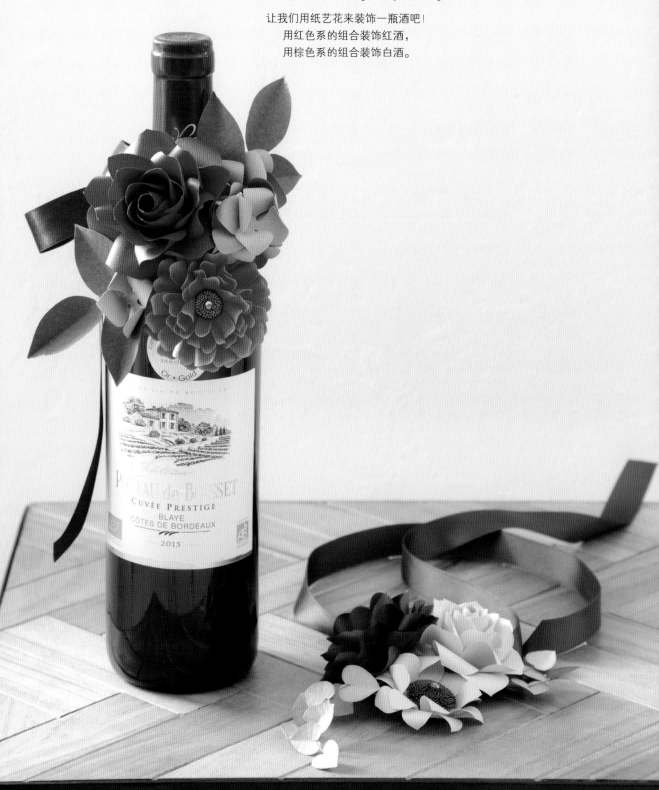

21 红酒瓶装饰制作方法

材料

花饰A ●纸

红色纸（A4）	1张	艾草色纸（A5） 1张
橙色纸（A4）	1张	深绿色纸（明信片大小） 1张
浅棕色纸 10cm×1cm		棕色纸 8cm×7cm

●其他材料

透明胶片 8cm×7cm
酒红色丝带 宽1.8cm、长约85cm
绿铁丝 24号 1个
米色仿水晶 直径4mm 1个
颜料 奶油色

花饰B ●纸

奶油色纸（A4）	1张	深绿色纸（明信片大小） 1张
紫色纸（A4）	1张	浅绿色纸（明信片大小） 1张
黄色纸（明信片大小）	1张	棕色纸 8cm×7cm
茶色纸 50cm×1.5cm		

●其他材料

透明胶片 8cm×7cm
棕色丝带 宽1.8cm、长约85cm
花艺铁丝26号 1根
透明仿水晶 直径1cm 1个
棕色仿水晶 直径5mm 1个
彩色铅笔 红色

花的制作

A（左）

1. 玫瑰（参考p.80） 图纸3-1（180%） 红色纸 1个
2. 万寿菊（参考p.84） 图纸17-1（100%4片、130%1片） 橙色纸 1个
 ※用奶油色颜料在边缘上色，做成渐变色效果（参考p.16），加米色仿水晶。
 花蕊…浅棕色纸10cm×1cm做成双边花蕊（参考p.15）
3. 绣球（参考p.84） 图纸14-2（120%） 艾草色纸 1个
4. 单片绣球（参考p.84） 图纸14-4（120%） 艾草色纸 3个

B（右）

1. 玫瑰（参考p.80） 图纸3-1（160%） 奶油色纸 1个
2. 开放的玫瑰2（参考p.80） 图纸7（150%） 紫色纸 1个
 花蕊…棕色仿水晶
3. 向日葵1（参考p.82） 图纸10（130%） 黄色纸 1个
 花蕊…茶色纸50cm×1.5cm做成双边花蕊（参考p.15），加透明仿水晶

红色系装饰

2 叶子

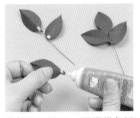

①按照图纸22-1用深绿色纸裁6片，做出叶脉（参考p.16）。叶子的尾端点胶水和7cm铁丝固定，制作2组。

3 组合

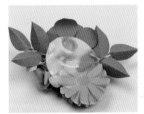

①用透明胶片按照图纸56-2裁1片，把做好的花和叶子组合粘贴上去。

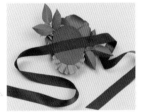

②在透明胶片背面粘贴同样大小的棕色纸，再粘贴丝带。

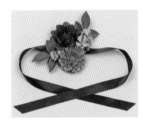

红色系装饰制作完成。

棕色系装饰

2 叶子

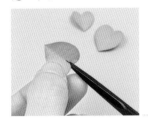

①制作心形叶子。按照图纸29-1、图纸29-2用浅绿色纸裁出叶子，并用红色铅笔涂叶片的边缘。在叶子的尾端剪出3mm的切口，做出叶脉（参考p.16）。

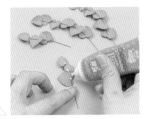

②把铁丝截成10cm铁丝2根、6cm铁丝2根，每根铁丝顶端粘一片较小的心形叶子。依序向下把心形叶子的切口包裹住铁丝并粘好。每根短铁丝共粘3片叶子，长铁丝共粘6片叶子。

3 组合

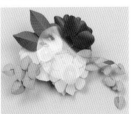

①按照图纸22-1用深绿色纸裁2片，做出叶脉，完成2片叶子。用透明胶片按照图纸56-2裁1片，把做好的花和叶子组合粘贴上去。

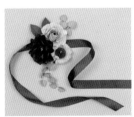

②在透明胶片背面粘贴同样大小的棕色纸，再粘贴丝带。棕色系装饰完成。

22 宝宝庆生礼盒

小小的婴儿鞋，
是期待宝宝出生的准妈妈内心的幸福期盼，
用纸艺装饰一个礼盒，
作为庆祝婴儿诞生的礼物吧。

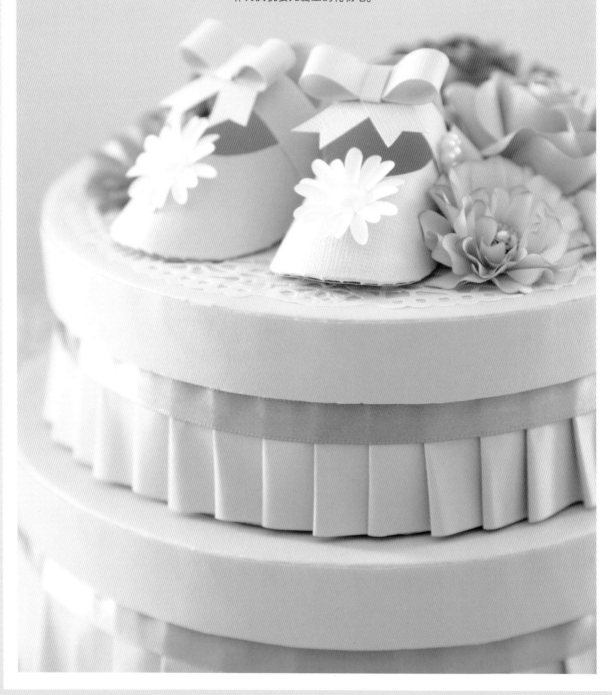

22 宝宝庆生礼盒制作方法

❀ 材料　　◉纸
粉红色纸（A4）　1张
米色纸（A4）　1张
深粉红色纸（A4）　1张
淡粉红色纸（A5）　1张
浅棕色纸（明信片大小）　1张
棕色纸　10cm×1cm
白色纸（明信片大小）　1张
极淡粉红纸（明信片大小）　1张
浅粉红色卡纸（A4）　1张
和米色圆盒同尺寸的圆形卡纸　各2片

◉其他材料
小圆盒　直径15cm、高5cm（粘贴花和装饰）
大圆盒　直径17cm、高6cm
粉红色丝带　宽1cm、长约55cm（小圆盒用），宽1cm、长约60cm（大圆盒用）
白色半珍珠　直径7mm　2个
白色半珍珠　直径1cm　2个
浅棕色仿水晶　直径4mm　1个
镂空纹路纸蕾丝　直径14cm
深粉红色铅笔或丙烯颜料

✿ 花的制作

1 **玫瑰**（参考p.80）　图纸6-1（160%）　粉红色纸　1个　米色纸　1个
2 **牡丹**（参考p.81）　图纸7（140%）、图纸2-1（120%）　深粉红色纸　1个
3 **万寿菊**（参考p.84）　图纸17-1、图纸17-2　淡粉红色纸　1个
　※花瓣边缘，用深粉红色铅笔或丙烯颜料渐变涂抹（参考p.16）。
　花蕊…浅棕色纸7cm×1cm做成双边花蕊（参考p.15），加浅棕色直径4mm仿水晶
4 **非洲菊2**（参考p.82）　图纸9-2（4张）　浅棕色纸　1个
　花蕊…棕色纸10cm×1cm做成双边花蕊（参考p.15）
5 **雏菊**（参考p.83）　图纸8-3　白色纸　2个
　按照图纸8-3裁2片，边缘做成U形曲面，中间贴半珍珠作为花蕊。
6 **单片绣球**（参考p.84）　图纸14-1（110%）　极淡粉红色纸　5个

✂ 制作婴儿鞋

①按照图纸66-1裁鞋面，按照图纸66-2裁鞋底。做鞋面时，把图纸重叠在粉红色纸上一起裁剪，锯齿部分预留一定边缘。

②用手捏住两张纸，沿着图纸的边缘逐个剪出粘贴用的锯齿边。

③折叠鞋面上的锯齿边，并粘贴在鞋底上。鞋子就做好了。共制作2个。

3 装饰圆盒

④制作蝴蝶结。浅粉红色卡纸裁8cm×1cm做成一个纸环，再裁2.5cm×0.5cm的纸在纸环中间绕紧固定。裁2片2.5cm×1cm的纸并把尾部剪成燕尾状，尽量左右对称粘贴在下面。

①把盒盖放在色纸上，按照盒盖的直径画圆，边缘留1cm并剪成锯齿边，粘贴在盒子上。粘贴时注意保持平整。

②裁一条宽度略大于盒盖高度的米色纸条，用双面胶粘贴在盒盖边缘，再把高出的部分用剪刀剪掉。

③打开盒子测量盒体的高度，然后裁一条宽度是盒子高度一半的、长度是盒体周长两倍的米色纸条。

④如图所示，把纸条做成褶皱边，并用双面胶粘贴在盒体上。收尾时用第一个褶皱的凸起压住纸条的末端。

⑤把双面胶粘贴在丝带的一面，用丝带压住褶皱边缘并粘贴好。小圆盒和大圆盒都用这个方式装饰。

4 粘贴花，完成

①在小圆盒的盖子的上面粘贴镂空纹路纸蕾丝，注意保持平整。

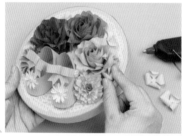

②用热熔胶先固定婴儿鞋，再固定大花朵，最后用小花朵填补空隙，直至所有装饰物都粘贴完毕。

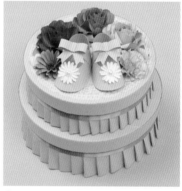

③完成。

Part 3
保存幸福的
照片剪贴簿

1 宝宝庆生剪贴簿

宝宝的出生，是一件值得庆祝的事情！
亲朋好友都沉浸在新生命到来的喜悦中。
这款剪贴簿上装饰了宝宝的手印、足印图案。
花朵、热气球绕着天使一样的宝宝，记录着出生那一刻的信息。
制作方法…p.64

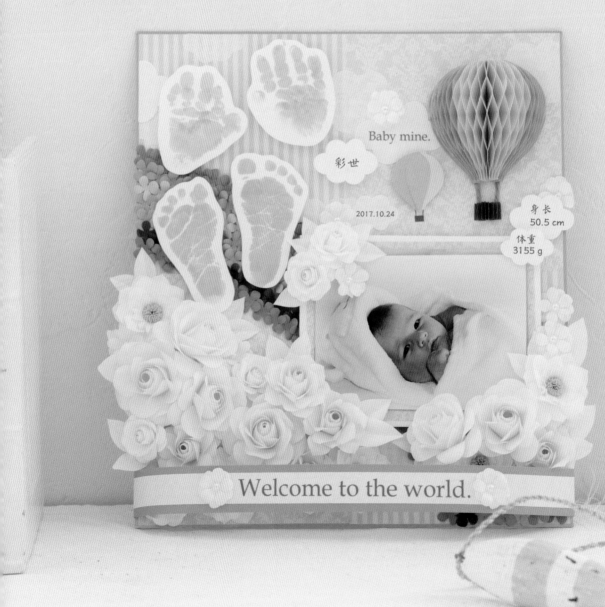

2 照片记忆收纳盒

当你想回忆宝宝每个月的成长记录的时候，照片记忆收纳盒最合适不过啦。
从宝宝出生后的第一个月开始，每个月收纳一张照片，
宝宝在出生之后每个月都有新的变化,让我们记录下来吧！

所需材料…参考p.74

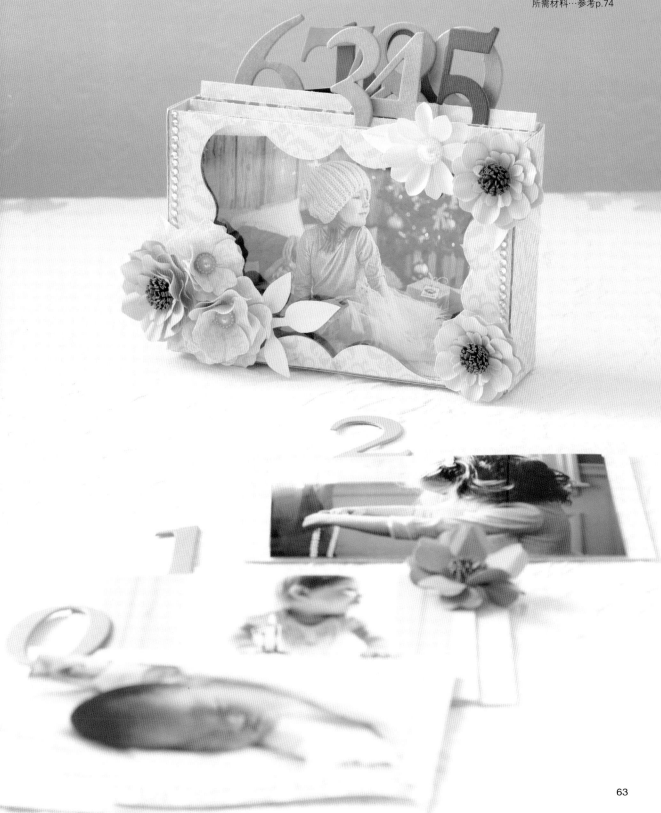

1 宝宝庆生剪贴簿制作方法

🌸 **材料**

◉纸
蓝色印花纸（背景）（A4） 2张
白卡纸（云朵、叶子等）（A4） 2张
白色纸（迷你玫瑰、小花、开放的玫瑰3）（A4） 3张
浅棕色纸（开放的玫瑰3的花蕊）（A5） 1张

◉其他材料
半珍珠 直径4mm 5个　彩色信纸 1张
纸绳 5cm　　　　　　 底板 1块

灰白色纸（迷你玫瑰、玫瑰）（A4） 4张
浅奶油色纸（玫瑰）（A4） 2张
粉红色、黄色、蓝色纸（热气球）（A4）各2张
棕色纸（篮子）名片大小
粉红色、橙色、黄色、绿色、蓝色、深蓝色、紫色纸（彩虹）（A5）各1张
金色纸（A4） 1张

🖊 花的制作

1 开放的玫瑰3（参考p.80） 图纸3-1、图纸2-3 白色纸 5个
花蕊…浅棕色纸7cm×0.8cm做成双边花蕊（参考p.15）
2 玫瑰（参考p.80） 图纸1-1 灰白色纸 3个 图纸3-1 浅奶油色纸 5个
3 迷你玫瑰（参考p.81） 图纸1-1 灰白色纸 3个 图纸1-3 白色纸 5个
4 小花 图纸1-4 白色纸裁2片，花瓣向外卷曲 10个
花蕊…半珍珠

🖊 基础制作

①按照图纸45用白卡纸裁3片。按照图纸45（70%）用白卡纸裁2片。做出所需要的云朵。

②把蓝色印花纸裁好后贴在硬的底板上做成新底板，将第①步做好的云朵贴在底板上。

🖊 照片的垫纸

①参考照片的尺寸裁剪一张稍大的白卡纸、一张蓝色印花纸，然后重叠粘贴在一起。把照片贴在最上面。

🖊 热气球

②裁29.7cm×0.5cm白色纸缠绕成纸卷（参考p.14），做5个，参考图示粘贴在底板背面。

①按照图纸50-4（130%）用蓝色、黄色、粉红色纸各裁8片，每一片都左右对折，压出折痕。

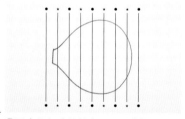

②画出热气球的轮廓，再画出间隔1cm的垂直线，参考图示标记圆形（●）和星形（★）。

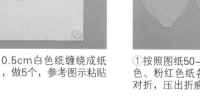

③把1片黄色纸片摆放好，参考图示沿着圆形（●）标记的直线在纸上刷一条胶水线直到中间的折痕。

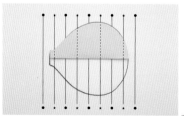

④把纸片对折、粘贴，再按照星形（★）标记的直线在纸上用胶水刷一条线。所有的黄色纸片用同样的方式刷胶水并粘贴好。重复以上的方法，把粉红色、蓝色纸片也都粘成立体的热气球。

⑤棕色纸按照图纸50-5（130%）裁剪8张，每张如图对折。

⑥把步骤⑤的零件如图粘贴在一起，做成篮子。

⑦把立体的热气球固定在底板上，在下端固定两根1cm的纸绳，并粘贴步骤⑥完成的篮子。左侧小热气球按照图纸50-1、图纸50-2、图纸50-3（都是70%）裁剪并组合。在小热气球的背后加一个垫子（用多层小纸片粘贴制作）并固定在底板上，使它好像悬浮在空中。最后参考图片粘贴小片棕色纸做成小篮子。

5 叶子制作

按照图纸22-2、图纸34裁叶子，沿中线谷折后，把两侧做成向外的曲面。

6 彩虹制作

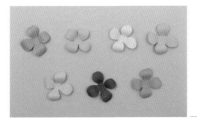

①按照图纸16-1用7种颜色的纸各裁20片，把花瓣做成向外的曲面。

②参考图示把花朵粘贴成彩虹的样子，在右侧留出放照片的空间。

7 完成制作

①裁剪出宝宝的手印、足印的轮廓，背后加垫子（用多层小纸片粘贴制作）粘贴在底板上。

②按照图纸45（70%、50%）裁剪云朵，背后加垫子（用多层小纸片粘贴制作）粘贴在底板上。上面填写姓名、身高、体重等信息。

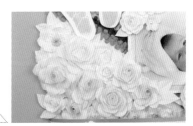

③把花朵排列好并粘在底板上。

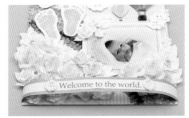

④在金色纸条上粘贴一个略窄的白色纸条，并用文字和花朵装饰，做成一个横幅。

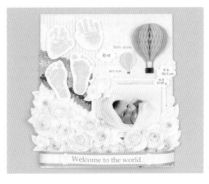

⑤完成。

3 婚礼剪贴簿

婚礼是每一位女性最重要的记忆，
为婚礼创建一份剪贴簿吧。
记录这段美好的幸福时光。
所需材料…参考p.74

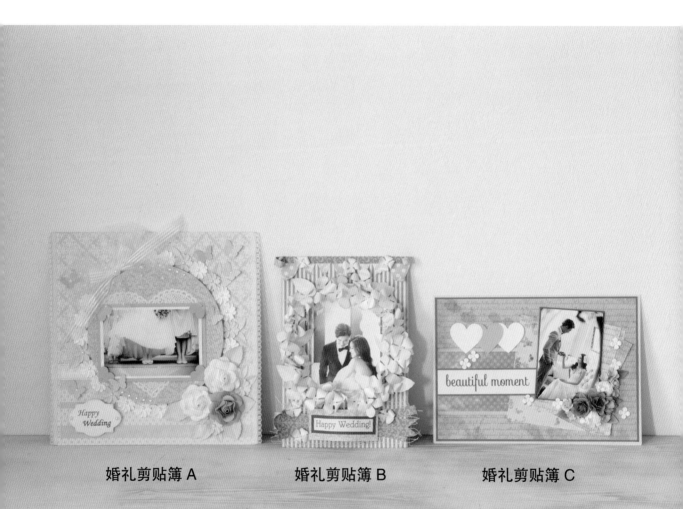

婚礼剪贴簿 A　　　　　婚礼剪贴簿 B　　　　　婚礼剪贴簿 C

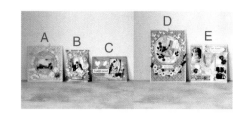

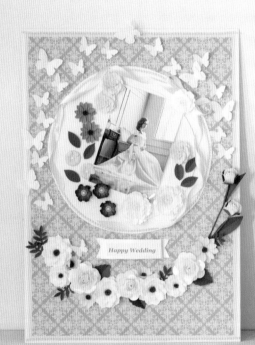

婚礼剪贴簿 D

婚礼剪贴簿 E

用蓝色系来装饰也是不错的选择，选取婚礼中
轻松愉快的场景，记录幸福时光吧。

所需材料…参考p.75

4 万圣节剪贴簿

橙色的南瓜，紫色、黑色的花朵正是为万圣节准备的。
南瓜的制作参考p.64的热气球的方法。
所需材料…参考p.75、p.76

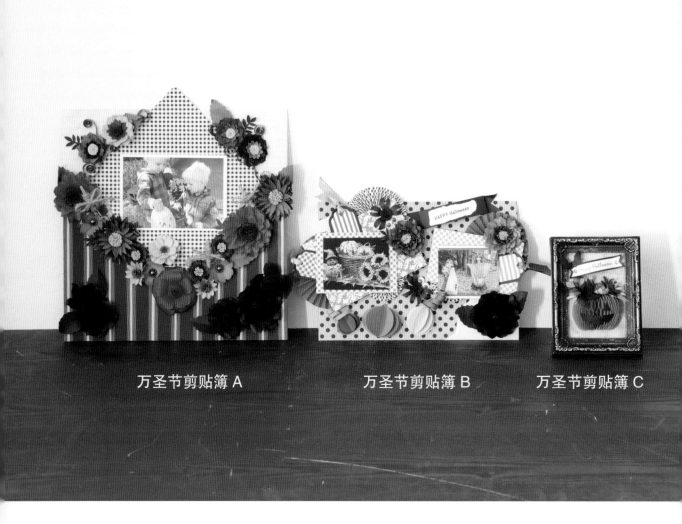

万圣节剪贴簿 A　　　　　万圣节剪贴簿 B　　　万圣节剪贴簿 C

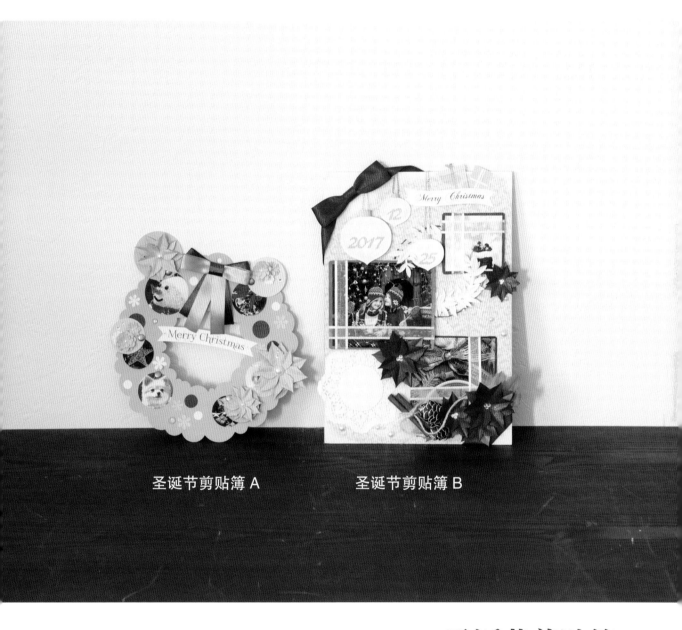

圣诞节剪贴簿 A 圣诞节剪贴簿 B

5 圣诞节剪贴簿

圣诞节剪贴簿主要由一品红装饰，
加上松球和其他各种颜色的小配件。
过一个让人期待的圣诞节吧。

所需材料…参考p.76

6 入学剪贴簿

在孩子的成长过程中，入学也是非常令人开心、难忘的，
春天主题的剪贴簿配上孩子纯真的笑脸，
肯定是小朋友生命历程的一份重要记忆。
鲜嫩的小花、可爱的小熊与孩子的笑脸在一起，一定要记录下来哦。
所需材料⋯参考p.76、p.77

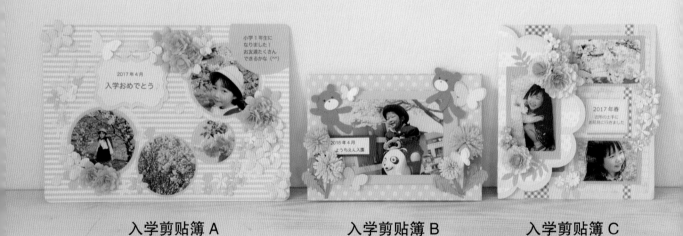

入学剪贴簿 A 入学剪贴簿 B 入学剪贴簿 C

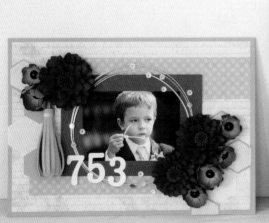

儿童节剪贴簿 A

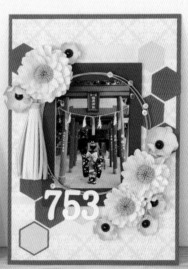

儿童节剪贴簿 B

7 儿童节剪贴簿

11月15日是日本的传统儿童节，长辈会给7岁、3岁女孩和5岁男孩过节。

祝福孩子们健康、快乐成长，

让我们用剪贴簿的方式留下这份珍贵的记忆吧。

所需材料⋯参考p.77

8 尤克里里剪贴簿

用纸艺制作一个尤克里里并把相片和祝福的卡片收纳其中，
同时填满热带风情的花与叶子，就完成了一份热情的礼物。

制作方法…参考p.73

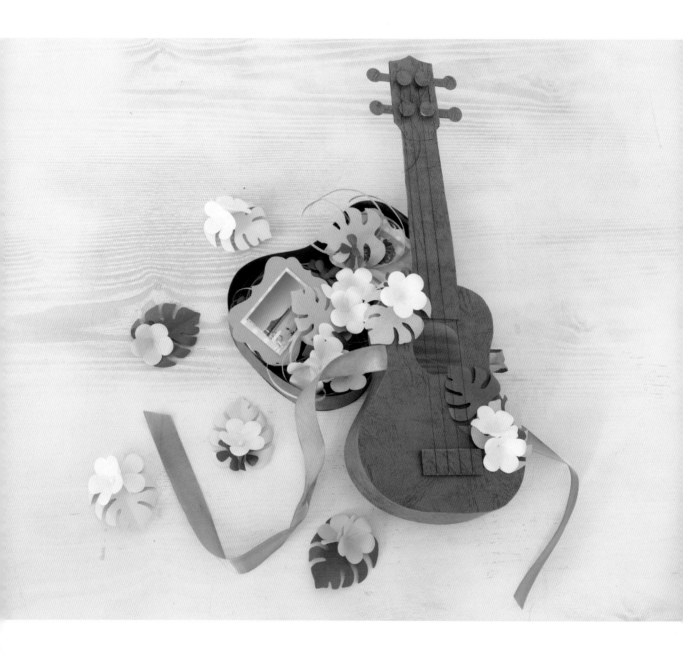

8 尤克里里剪贴簿制作方法

🎵 **材料**　厚棕色纸（A4）　2张
　　　　　厚卡纸　16cm×4cm
　　　　　尼龙纱带　200cm
　　　　　丝带　35cm　2条

🎸 琴盒

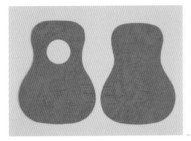

① 按照图纸71-1（200%）裁2片。其中一片按照图纸71-2裁出圆形的洞作为面板，另一片的一圈裁掉1mm的边作为背板。

② 裁3.5cm×29.7cm的纸条，边缘剪成锯齿边，共制作4条。

③ 取一条步骤②的纸条参考图示粘贴在背板的一侧，侧面腰部凹进去的地方空出来不要粘贴。再取一条纸条粘贴在背板的另一侧。

④ 参考图示把2条丝带分别固定在面板上两侧凹进去的地方。再把纸条粘贴在面板上，盖住丝带。两侧都用这种方法处理。再把做好的背板和面板扣在一起，完成琴盒。

🎸 琴颈、琴头

① 按照图纸71-4（200%）用厚卡纸做琴颈的内芯，正反两面都贴上和琴盒同样的纸。

② 按照图纸71-3（200%）裁2片作为琴头，和步骤①做好的琴颈粘贴在一起。裁剪1.6cm×7cm的纸条2条，参考图示粘贴在琴头的位置。

🎸 组合

③ 裁0.3cm×29.7cm的纸条4条，并卷成紧密的纸卷，粘贴在琴头中间的4个位置。按照图纸71-5（200%）裁8片，其中4片粘在纸卷上，另外4片粘在纸条的两侧，作为调音的旋钮。

① 裁5cm×4cm的纸，沿着4cm的边对折并粘贴。参考图示，每间隔1cm向内剪个豁口。把它完成后粘贴在琴盒上。

② 参考图示把尼龙纱带作为琴弦固定好。完成。

各种花朵的做法请参照p.80~85的花朵图鉴（图纸可以根据需要进行缩放）。
作品中使用的零部件的图纸在p.86~p94。
*这里列举的是主要材料，细节部分可以根据自己的喜好添减。
*除特别标注尺寸外，纸张一般选用常见的A4规格。

照片记忆收纳盒
成品图···p.63

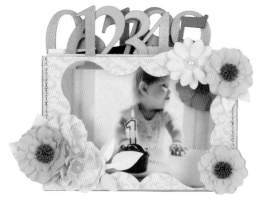

材料

●纸
粉红色纸（开放的玫瑰3）
淡粉红色纸（开放的玫瑰3）
茶色纸（开放的玫瑰3的花蕊）
白色纸（图中白色花）※按图纸6-1裁4片，卷成S形曲面，粘贴上半珍珠。按图纸6-2用同样的方式制作。
淡蓝色纸（图中淡蓝色花）※按图纸2-2裁2片，卷成S形

●其他材料
塑料板（贴在窗口内侧）···13.5cm×10cm
花形半珍珠···3个

曲面，粘贴上半珍珠。
嫩绿色纸（叶子）
带花纹的厚纸（收纳盒）···15cm×10cm 2片、10cm×4cm 2片、15cm×4cm 1片（收纳盒开口处）···15cm×10cm※按图纸64-2（140%）裁切。

婚礼剪贴簿
成品图···p.66

A

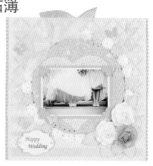

材料

●纸
卡纸（底板）···30cm×30cm
花纹纸（背景纸）···30cm×20.5cm
圆点纸（背景纸）···30cm×9.5cm
卡纸（圆形窗体）···直径20cm的圆形，垫起一定高度
花纹纸（贴在圆形窗体上）···直径20cm的圆形

●其他材料
蕾丝花边（粘贴在左右边缘）
白色条纹丝带···2.5cm×60cm
白色半珍珠···直径6mm，和小花的数量一样
花形半珍珠···直径13mm 1个
粉红色半珍珠···直径4mm 4个
仿钻···2mm，和小蝴蝶的数量一样

粉红色纸（p.80玫瑰、贴照片的纸16cm×11cm、心形纸）
白色纸（p.80玫瑰、蝴蝶、文字牌、按图纸12-2做成小花）
淡粉红色纸（按图纸12-2做成小花）
浅艾蒿色纸（玫瑰叶子）
淡绿色纸（小花的叶子）

心形花边纸···1片
扎蝴蝶结的细钢丝···20cm
文字牌、玫瑰、蝴蝶，用淡粉红色颜料在边缘上色（参照p.16）
文字牌按好装饰半珍珠，圆形窗体按喜好装饰仿钻

婚礼剪贴簿
成品图···p.66

B

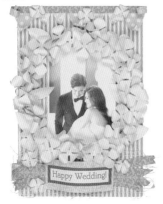

材料

●纸
卡纸（底板）···18.5cm×26.5cm
卡纸（贴照片的纸）···10cm×14cm
花纹纸（背景纸）
珠光纸（单片绣球）※单片

●其他材料
花艺铁丝28根
花艺胶带（白色）···适量

绣球的中心开小孔，穿过花艺铁丝并用胶带固定。多个花朵通过铁丝缠绕组合在一起。
双面图案纸（绶带）
花纹纸、粉红色纸、白色纸（文字牌）

花艺纱网（根据个人喜好）

婚礼剪贴簿
成品图···p.66

C

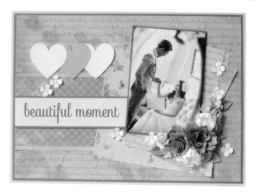

材料

●纸
深米色纸（底板、贴照片的纸）
灰色文字花纹纸（背景纸、照片下方）
米色文字花纹纸（照片下方）···14cm×10cm
玫瑰图案纸（照片下方）···15cm×15cm

●其他材料
半珍珠···6mm 17个

灰色格纹纸（背景纸）
粉红色纸（万寿菊）
白色纸（小花、翠菊、心形）
浅橙色纸（迷你玫瑰）
浅紫色纸（迷你玫瑰）
橄榄绿色纸（叶子）
粉红色纸（心形）

棕色海绵胶带

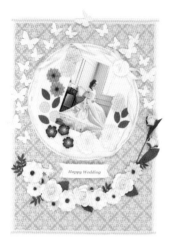

婚礼剪贴簿 D

成品图…p.67

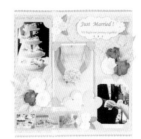

婚礼剪贴簿 E

成品图…p.67

材料

◉纸
白色纸（底板、横幅、蝴蝶）
稍厚象牙色纸（圆形部分）
蓝色花纹纸（背景）
深粉红色纸（参照p.78"聚会剪贴簿A"中的"花※1"做法）
黄绿色纸（按图纸1-4做成花）2朵
藏青色纸（按图纸2-1做成花）3朵
浅橙色纸（开放的玫瑰3、p.78中的"花※1"）
珍珠色纸（万寿菊、迷你玫瑰）
白色纸（开放的玫瑰3）
黄色纸（花蕊）
焦茶色纸（花蕊）
深绿色纸（叶子）

◉其他材料
花形珍珠…3个（藏青色花的芯）
半珍珠…2个（黄绿色花的芯）
花艺铁丝（玫瑰的茎）…10cm 2根
淡蓝色丝带…70cm
珍珠链…150cm

材料

◉纸
卡纸（底板）…30cm×30cm
花纹纸（底板右侧背景）…30cm×20.5cm
花纹纸（底板左侧背景）…30cm×9.5cm
淡蓝色纸（贴照片的纸16cm×11cm和16cm×4.5cm、贴在照片角的心形）
肤色纸（心形）
蓝色纸（按图纸2-2扩大150%做小花）
白色纸（按图纸12-2做小花、p.84万寿菊和花蕊、心形、文字牌）
浅蓝色纸（按图纸12-3做小花）
浅艾蒿色纸（叶子）
金色纸（小花的叶子）

◉其他材料
白色丝带（附在花上）…1.3cm×35cm 2条
白色丝带（贴在底板上）…2cm×30cm 3条
白色半珍珠…直径2mm、6mm、13mm 各适量
仿钻…2mm、4mm、5mm 各适量
珍珠链
花边纸…2片

万圣节剪贴簿 A

成品图…p.68

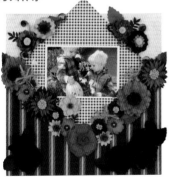

材料

◉纸
卡纸（底板）…35cm×35cm
卡纸（菱形板）…25.5cm×25.5cm
卡纸（贴照片的纸）…19cm×11cm
条纹纸（背景纸）
格纹纸（背景纸）
红色纸（玫瑰）
黑色纸（玫瑰、花蕊、叶子、按图纸5做花）
橙色纸（万寿菊）
深棕色纸、浅棕色纸（非洲菊2、花蕊）
黄色纸（花蕊）
紫色纸（按图纸2-1做花）
亮黄色纸（参照p.78中的"花※1"）
浅蓝色纸（参照p.78中的"花※1"）
深粉红色、紫色、黄色、黑色纸（开放的玫瑰3）
绿色纸（叶子）
深绿色纸（6条藤蔓各0.5cm×15cm、叶子）

◉其他材料
麻绳…50cm
半珍珠…3个

万圣节剪贴簿 B

成品图…p.68

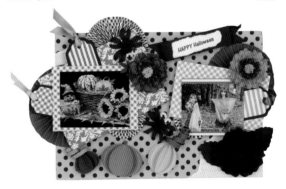

材料

◉纸
卡纸（底板）…21cm×29.7cm
圆点图案纸（背景纸）
格纹纸（贴照片的纸）
橙色纸（万寿菊）
紫色纸（金盏花）
黄、茶色、深黄色（花蕊）
黑色纸（玫瑰、叶子、蜘蛛、文字板）
浅绿色、抹茶色、金黄色、橙色纸（南瓜）
深紫色纸、格纹纸（风琴圆盘）
条纹纸、黑色纸（标签）

◉其他材料
蝴蝶结…橙色、黄色、紫色各15cm

万圣节剪贴簿
成品图…p.68

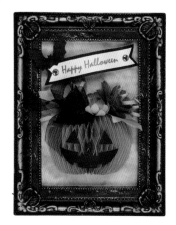

材料

●纸
花纹纸（底板）…尺寸配合
画框规格
橙色纸（南瓜）※按图纸
67-1～67-4、图纸68裁
纸，参照p.64热气球的方法
做成南瓜。
黑色纸（南瓜的表情、帽

子、蝙蝠、文字板）
黄色纸（翠菊）
紫色纸（非洲菊2）
茶色纸（紫色非洲菊2的花
蕊）
浅绿色纸（叶子、藤蔓）
白色纸（文字板）…10cm×
2cm

●其他材料
画框
橙色装饰圆扣…直径5mm 2个
黑色透明纱带…30cm

C

圣诞节剪贴簿
成品图…p.69

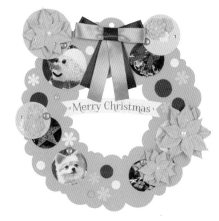

材料

●纸
绿色卡纸（底板）※将图纸75放大至200%。
桃色纸（一品红）
浅绿色纸（一品红）
大红色纸（圆点）
粉红色、蓝色、浅蓝色、白色、米色、黄色纸（照片盖板、
小花、圆点装饰）

●其他材料
半珍珠…直径10mm、8mm、6mm 各1个，直径4mm 3
个，直径2mm 3个
黄色贴钻…直径8mm 2个，直径6mm 1个
仿钻…直径4mm 3个，直径3mm 5个，直径2mm 5个
米色丝带、棕色丝带…各50cm
金色圆头装饰钉…适量

A

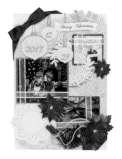

圣诞节剪贴簿
成品图…p.69

B

材料

●纸
厚的花纹纸（底板）
红色珠光纸（一品红、贴照
片的纸）
绿色珠光纸（一品红、贴照
片的纸）
带光泽的绿色纸（吊饰）
带光泽的黄色纸（吊饰）
带光泽的粉红色纸（吊饰）
奶油色纸（贴吊饰的纸）
金色纸（吊饰上的文字、礼

物盒的系带）
洒金白色纸（叶子、礼物盒
的系带）
白色厚卡纸（文字板）
茶色纸（松球）※按图纸11
裁10片，用白色颜料涂上边
缘，重叠并粘贴。
焦茶色纸（纸卷）※纸裁成
5cm见方、6cm见方，分别
用铅笔卷成纸卷，系上麻
绳。

●其他材料
仿钻（一品红的花芯）…
4mm、3mm、2mm 各适量
茶色花艺铁丝…22号 1根
花边纸…直径10cm、15cm

各1片
半珍珠…直径8mm 3个、直
径4mm 3个
麻绳…50cm
红色丝带…65cm

入学剪贴簿
成品图…p.70

A

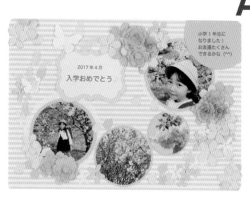

材料

●纸
条纹纸（底板）
米色、粉红色纸（贴照片的
纸）
白色、黄色纸（文字板）
深粉红色纸（八重樱）

浅粉红色纸（按图纸13做
花）
白色珠光纸（蝴蝶）
浅绿色、浅黄色、浅紫色、
浅蓝色、白色纸（各种造型
的小花）

●其他材料
黄色仿钻…直径3mm 7个
仿钻…直径3mm 5个
花边纸…直径10cm 2张

入学剪贴簿

成品图…p.70

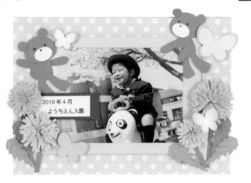

B

材料

● **纸**
卡纸（底板）
薄荷色纸（贴照片的纸）
黄绿点点纸（背景纸）
柠檬色纸（蒲公英）
黄色纸（蒲公英）
绿色纸（蒲公英的茎、按图纸28做叶子）
浅绿色纸（按图纸28做叶子）
黄色、柠檬色、白色纸（蝴蝶）
浅棕色纸（小熊）

● **其他材料**
泡沫胶带

入学剪贴簿

成品图…p.70

C

材料

● **纸**
浅绿色纸（底板）※图纸70-2放大至200%。
文字印花纸（背景纸）※图纸70-1放大至200%。
浅粉红色纸、格纹纸（背景纸）
浅粉红色纸（万寿菊外圈）
粉红色纸（万寿菊中心）
黄色、白色、浅蓝色纸（花束）※按图纸16-1剪裁后

中间开一个小孔，用铁丝穿上珠子，再穿进小孔里，做成一枝花。多做几枝扎成一束。
白色、浅黄色纸（文字板）
黄绿色纸（贴文字板的纸、贴照片的纸、叶子等）
橙色、浅黄色、紫色、蓝色、浅蓝色、白色、粉红色以及其他喜欢的颜色的纸（小花）

● **其他材料**
白色、浅黄色珠子…直径4mm 各5个
白色花艺铁丝…22号 1根
仿钻、珍珠…适量

儿童节剪贴簿

成品图…p.71

A

材料

● **纸**
深米色纸（底板）…21cm×29.7cm
文字印花纸（背景纸）…20cm×28.5cm
格纹纸（背景装饰）…5cm×20cm 2片
深灰色纸（贴照片的纸）…12cm×17cm
黄金色、浅绿色、深米色纸（六边形）

紫藤色纸（按图纸2-1、2-2、2-3做花）
酒红色纸（万寿菊）
栗色纸（万寿菊的花蕊）
白色纸（数字7、5、3）
蓝色纸（纸流苏）※裁2cm×10cm对折成5mm宽，做流苏绳。裁9cm×50cm参照p.14"单边花蕊"的方法做成流苏。

● **其他材料**
金属色水引绳…90cm 2根
黑色半珍珠…直径11mm 6个

珠光装饰片…适量

儿童节剪贴簿

成品图…p.71

B

材料

● **纸**
朱红色纸（底板）…21cm×29.7cm
粉色花纹纸（背景纸）…20cm×28.5cm
粉色点点纸（背景装饰）…5cm×20cm 2片
深棕色纸（贴照片的纸）…12cm×17cm
黄绿色纸（按图纸2-1、2-2、2-3做花）

柠檬色纸（万寿菊）
橙色纸（花蕊）
浅桃色纸（纸流苏）※裁2cm×10cm对折成5mm宽，做流苏绳。裁9cm×50cm参照p.14"单边花蕊"的方法做成流苏。
白色纸（数字7、5、3）
金黄色、朱红色纸（六边形）

● **其他材料**
金色水引绳…90cm 2根
黑色半珍珠…直径11mm 6个

珠光装饰片…适量

9 聚会剪贴簿

在生日派对或朋友聚会时，
把愉快的时光做成剪贴簿。

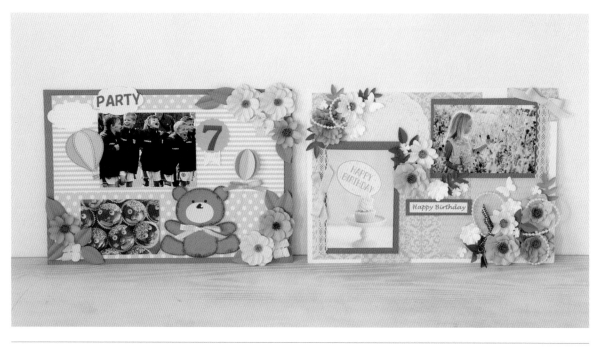

成品图…p.78

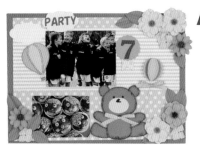

A

成品图…p.78

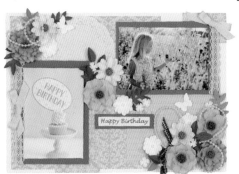

B

材料

A

●纸
深棕色纸（底板）
绿色圆点纸、蓝色条纹纸（背景纸）
黄色圆点纸（装饰圆盘缎带）
橙色纸（参照"花※1"）
天蓝色纸（参照"花※2"）
深棕色纸（花蕊）
浅蓝色纸（参照"花※2"）
蓝色、绿色、紫色纸（气球、热气球）
浅棕色、黑色、肤色纸（小熊）

黄色纸（绣球）
绿色纸（叶子）
橙色纸（装饰圆盘）
深棕色纸（数字7）
白色纸（文字板、云）
花 ※1：按图纸2-2裁2片，花瓣U形卷曲，错开贴在一起。参考p.15做双边花蕊。
花 ※2：按图纸3-1裁2片、按图纸3-2裁1片，花瓣山折后左右向内卷，错开贴在一起。参考p.14做单边花蕊。

●其他材料
白色花艺铁丝（气球）…1cm 3根
白色花艺铁丝（热气球）…10cm
浅蓝色丝带蝴蝶结（装饰气球）…25cm

黄色丝带蝴蝶结（装饰小熊）…25cm
浅蓝色仿钻…按个人喜好使用

材料

B

●纸
白色纸（底板）
深棕色纸（贴照片的纸）
粉红色、浅蓝色、浅茶色的花纹纸（背景纸）
浅紫色纸（金盏花）
粉红色纸（开放的玫瑰3）
深棕色纸（花蕊）

浅黄色纸（参照"花※1"）
浅棕色纸（花蕊）
白色纸（按图纸2-3做花）
奶油色纸（按图纸16-1做花）
深绿色、浅绿色纸（叶子）
茶色、白色纸（文字板）

●其他材料
绿色丝带蝴蝶结（照片装饰）…25cm 2根
黑白格子丝带…25cm

珠链…40cm
花边纸

花朵图鉴36种

玫瑰

1 按照图纸3-1裁6片。

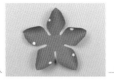

2 取1片做成左右对角向内的曲面（参考p.12），并参考图示在每个花瓣的左边点一滴胶水。

3 把花瓣一片压一片地组合粘贴。

4 重复步骤2的方法再做2片。把第1片的底部刷上胶水，粘贴第2片，花瓣位置错开。

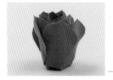

5 用同样的方式粘贴第3片，花瓣位置错开，并且每层花瓣之间留出一定空隙。

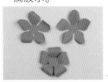

6 剩余的3片参考图示把花瓣做成曲面（参考p.12）。

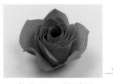

7 参考图示粘贴第4片。

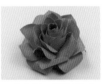

8 参考图示粘贴最后2片，向外卷曲的那片作为最底层。调整花瓣形状。

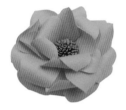

开放的玫瑰1

1 按照图纸3-1裁4片、3-3裁2片。

2 4片大花片做成向外的曲面，花瓣交错着粘贴在一起。

3 2片小花片的花瓣交错着做成向外的曲面、向内的曲面。

4 用7cm×0.8cm的纸对折后裁剪，做成双边花蕊（参考p.15），粘贴固定在花中心处。

开放的玫瑰2

1 按照图纸7裁6片。

2 其中的2片做成左右对角向内的曲面，并错开位置粘贴在一起。

3 剩下的4片参考图示分别做曲面。

4 把花瓣交错着粘贴在一起。用7cm×0.8cm的纸对折后裁剪，做成双边花蕊（参考p.15），粘贴固定在花中心处。

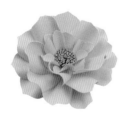

开放的玫瑰3

1 按照图纸3-1裁4片、图纸2-3裁2片。

2 4片大花做成S形曲面，中心位置刷胶水固定。每层粘贴时转动一定角度，使花瓣错开。

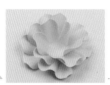

3 2片小花的花瓣交替做成U形曲面和反向U形曲面，花瓣错开，固定在步骤2上。

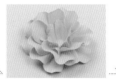

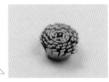

4 用7cm×0.8cm的纸对折后裁剪，做成双边花蕊（参考p.15），并把周围花蕊的部分向四周掰开，粘贴固定在花中心处。

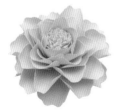

开放的玫瑰4

1 按照图纸4-1、图纸4-2各裁4片。

2 大花片、小花片都做成U形曲面。

3 从大花片开始进行粘贴组合，每粘一层都转动一定角度，使花瓣错开。

4 用20cm×1cm的纸裁剪，做成单边花蕊（参考p.14），粘贴固定在花中心处。

开放的玫瑰5

1 按照图纸6-1裁2片、图纸6-1（110%）裁2片、图纸6-1（140%）裁4片，都做成U形曲面。

2 把花片从大到小粘贴在一起。每粘贴一层转动一定角度，使花片上的花瓣错开。

3 按照图纸2-3裁2片。每个花瓣都沿中线剪开。

4 把步骤3剪好的花瓣做成曲面。将黑珍珠固定粘贴在中心作为花蕊。

迷你玫瑰

1 按照图纸1-3裁6片（如果要制作更小的玫瑰可按照图纸1-4裁纸）。

2 取其中一片，把一个花瓣参考图示卷成锥形，其他花瓣做成U形曲面。把花瓣一片压一片地组合粘贴。

3 留出一定的空间粘贴第2片花片，不要紧密地包裹起来。

4 再取2片花片，参考图示做成曲面，并粘贴在步骤3的下面。

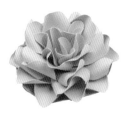

牡丹

1 按照图纸7裁8片、图纸2-2裁2片。

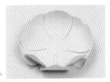

2 取2片大花片做成向内的曲面，粘贴固定，花瓣错开。

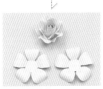

5 最后2片花片做成向外的曲面，交错固定在步骤4的下面。

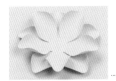

3 再取2片大花片，每个花瓣做成左右对角向内的曲面。粘贴固定，花瓣错开。

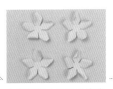

4 剩下的4片花片参考图示做成曲面。

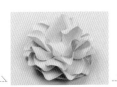

5 把步骤4做好的花片错开花瓣粘贴在一起。

6 最小的2片花片做成U形曲面，花瓣错开粘贴在花朵中心。

康乃馨1

1 按照图纸4-1裁5片。

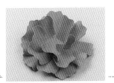

2 取4片花片，每个花瓣做成S形曲面，粘贴固定，花瓣错开。

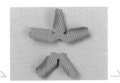

3 剩下的一片花片参考图示剪成两半：其中一半做成S形曲面，另一半做成反向S形曲面。

4 粘贴固定在步骤2上，花瓣错开。

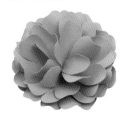

康乃馨2

1 按照图纸17-1裁6片。

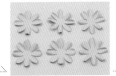

2 把花片随机做成U形、反向U形、S形、反向S形的曲面。

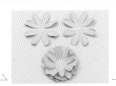

3 其中4片粘贴固定，花瓣错开。另外2片从中间裁开。

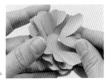

4 把裁开的花片粘贴固定在步骤3上，花瓣错开。

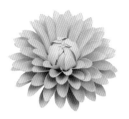

西番莲1

 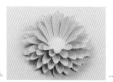

1 按照图纸9-1裁6片、图纸9-2裁2片、图纸9-3裁2片。

2 除最小的2个花片外，其他花片都做成U形曲面。

3 参考图示把花片粘贴固定，花瓣错开，并呈现向内收拢的状态。

4 把最小的2片花瓣向内卷曲成球形，底部涂胶水，与步骤3做好的造型组合在一起。

西番莲2

1 按照图纸2-1裁6片。

2 参考图示交替着做出山折、谷折。

3 再把山折、谷折后的花瓣做成U形和反向U形曲面，粘贴固定，花瓣错开。

4 用7cm×0.8cm的纸对折后裁剪，做成双边花蕊（参考p.15），粘贴固定在花中心处。

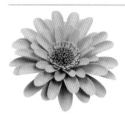

非洲菊1

 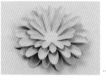

1 按照图纸8-1裁4片、图纸8-2裁2片。

2 所有花片都做成U形曲面。

3 参考图示把花片按照上小、下大的顺序粘贴固定，花瓣错开。

4 外层用和花片同色的纸4cm×1.2cm，内层用棕色纸7cm×0.8cm，分别对折后裁剪，做成双边花蕊（参考p.15）。外层花蕊向内弯曲，组合后粘贴固定在花中心处。

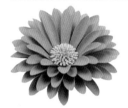

非洲菊2

1 按照图纸9-1裁4片、图纸9-2裁2片。

2 所有花片做成U形曲面。

3 参考图示把花片从大到小粘贴固定，花瓣错开。

4 用10cm×1cm的纸对折后裁剪，做成双边花蕊（参考p.15），粘贴固定在花中心处。

向日葵1

1 按照图纸10裁2片。

2 参考图示，下层花片的花瓣都做成向外的曲面。上层花片的2个花瓣做成向内的曲面，6个花瓣做成向外的曲面。两层花片粘贴固定，花瓣错开。

3 用40cm×1cm的纸对折后裁剪，做成双边花蕊（参考p.15），粘贴固定在花中心处。

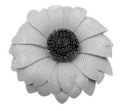

向日葵2

1 按照图纸9-2裁2片、图纸9-1裁2片。参考图示，用海绵蘸上白色的颜料涂在花片上。

2 所有花片做成向外的曲面。

3 先把大花片粘贴固定，花瓣错开。再把小花片粘贴固定，花瓣错开。最后把它们粘贴组合在一起。

4 用16cm×1cm的纸裁剪，做成双边花蕊（参考p.15），粘贴固定在花中心处。

红掌

1 按照图纸19(200%)裁1片。

2 左右对折，然后用铁笔刻画叶脉（参考p.16）。

3 左右两侧分别用圆柱形的筷子辅助做成曲面。

4 用黄色黏土（或者白色黏土刷黄色颜料）制作一个长约3cm的花蕊棒，用锥子刺出一个个的洞。干燥后固定在花片根部。

马蹄莲

1 按照图纸36-1（200%）裁1片。用颜料在上下两侧上色（参考p.16）。

2 花片的下半部分，左侧向外翻卷做成曲面，右侧向内翻转做成曲面。

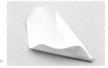

3 将步骤2卷曲好的花片的左右两侧粘贴，顶部做成向外翻卷的曲面。

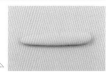

4 用黄色黏土制作一个长约4cm的花蕊棒，干燥后粘贴固定在花片里面。

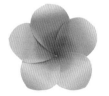

鸡蛋花

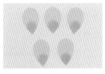

1 按照图纸20裁5片。用颜料在下侧上色（参考p.16）。

2 所有花片的上侧都向外翻卷做成曲面，下侧轻轻向内做成曲面。

3 参考图示把5片花片依次重叠一部分粘贴在一起。

4 再把花片首尾相接用胶水粘贴在一起。

莫氏兰

1 按照图纸18-1、图纸18-2各裁1片。

2 大花片的花瓣做成反向U形曲面，小花片的花瓣做成向内的曲面。把两片粘贴在一起。

茉莉花

1 按照图纸15-1裁5片。

2 把每个花瓣的根部折叠一下后展开，花瓣做成曲面。

3 把花片背后用热熔胶固定在花艺铁丝上。

雏菊

1 按照图纸17-1裁2片。

2 花瓣依次做成U形曲面和反向U形曲面。

3 花瓣错开，粘贴固定。

4 用8cm×1cm的纸对折后剪，做成双边花蕊（参考p.15），粘贴固定在花中心处。

八重樱

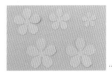

1 按照图纸13-1裁2片，按照图纸13-2、13-3、13-4各裁1片。

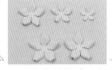

2 所有花瓣做成对角向外的曲面。

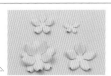

3 按照上小、下大的方式粘贴，花瓣错开。

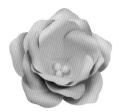

土耳其桔梗花

1 按照图纸7（150%）裁3片。花瓣参考图示做成对角向外的曲面。每片花片选两三个花瓣用颜料在边缘上色（参考p.16）。

2 参考图示把5个花瓣依次重叠一部分粘贴在一起，首尾相接。

3 把3层做好的花片底部粘贴在一起，花瓣错开。

4 用黄色的黏土制作3个长约5mm的椭圆球体，干燥后固定在花朵中。

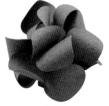

绣球

1 按照图纸14-1裁5片。

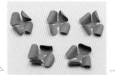

2 参考图示做成向内和向外的曲面，完成5个单片绣球。再粘到一起可做成绣球。

3 用10cm×1cm的纸紧密地卷成圆柱体，做成纸卷花萼（参考p.14）。

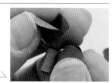

4 可以用热熔胶把单片球粘贴在纸卷花萼上，方便后续使用。

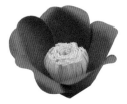

茶花

1 按照图纸6-1裁1片。

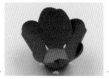

2 把花瓣的左右两边微微向内卷曲，并把5个花瓣依次重叠一部分粘贴在一起，首尾相接。

3 参考图示把花瓣的顶端做成向外的曲面。

4 用20cm×1cm的纸，参考图示用黄色铅笔涂色，并裁剪出花蕊（留3mm不裁剪）。用圆柱形的筷子微微卷曲花蕊，粘贴固定在花中心处。

梅花

1 按照图纸1-4裁22片。裁剪后花瓣交错着做成向内和向外的曲面。

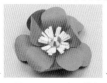

2 用3cm×0.5cm的纸裁剪做成单边花蕊（参考p.14）。把花蕊整理成放射状，中间贴仿水晶，粘贴固定在花中心处。

3 裁2.5cm×4cm的纸4片、2.5cm×9cm 1片、2.5cm×8cm 1片，参考图示折成细条、做出曲面，并组合在一起做成花枝。

4 用白色黏土和红色丙烯颜料混合成红色黏土，做8个直径5~6mm的圆球，作为花苞，参考成品图组合。

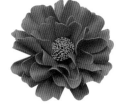

万寿菊

1 按照图纸17-1裁4片、图纸17-2裁2片。用颜料在边缘上色（参考p.16）。

2 4片大花片做成S形曲面、反向S形曲面、U形曲面、反向U形曲面。2片小花片做成U形曲面、反向U形曲面。

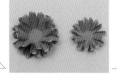

3 把大花片粘贴在一起，花瓣错开。小花片用同样方式处理，并把中间粘贴固定。

4 用10cm×1cm的纸对折后裁剪，做成双边花蕊（参考p.15），粘贴固定在花中心处。

满天星

1 按照图纸16-1裁8片。

2 把花片放在软垫上用圆柱形的筷子头进行滚动碾压，形成中心下凹、花片向上卷的造型。

3 用锥子在花片的中心打洞。

4 花艺铁丝的头部用钳子制作一个弯钩，和铁丝成90°。穿入第一片花片并在中心粘贴水钻固定，然后把剩下的7片花片穿在铁丝上。

松叶牡丹

1 按照图纸1-3裁2片（较小尺寸的可以按照图纸1-4制作）。

2 做成S形曲面。

3 粘贴固定，花瓣错开。

4 用5cm×0.7cm的纸裁剪做成单边花蕊（参考p.14），粘贴固定在花中心处。

翠菊

1 按照图纸9-2裁2片。

2 做成向内的曲面。

3 粘贴固定，花瓣错开。

4 用3个6mm的珍珠作为花蕊，粘贴在花的中心。

月见草

1 按照图纸6-2裁4片。参考图示，用海绵蘸上粉红色的颜料涂在花中心的位置。

2 做成波浪形曲面。

3 粘贴固定，花瓣错开。

4 用半珍珠作为花蕊粘贴在花的中心。

夹竹桃

1 按照图纸4-1和图纸4-2各裁4片。

2 做成波浪形曲面。

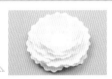

3 把花片按照上小、下大的顺序粘贴固定，花瓣错开。最后在中心粘贴半珍珠作为花蕊。

铃兰花

1 按照图纸3-2裁1片，做成U形曲面。

2 参考图示把5个花瓣依次重叠一部分粘贴在一起，首尾相接。

3 用1.5cm×1cm的纸裁剪后卷成上图所示的造型，粘贴于步骤**2**做好的花蕊处。

一品红

1 按照图纸11裁2片，按照图纸11（120%）裁4片。

2 所有叶片对折后做成向外的曲面。

3 参考图示先把大花片分别组合，错位粘贴，再把小花片组合错位粘贴在中心。

4 花蕊用3颗仿珍珠体现。

秋牡丹

1 按照图纸1-1、图纸1-1（140%）、图纸1-2各裁4片。

2 所有花瓣都做成向内卷曲的曲面。

3 上面放较小的花片、下面放较大的花片，粘贴固定，花瓣错开。

4 中心粘贴3颗仿珍珠作为花蕊。

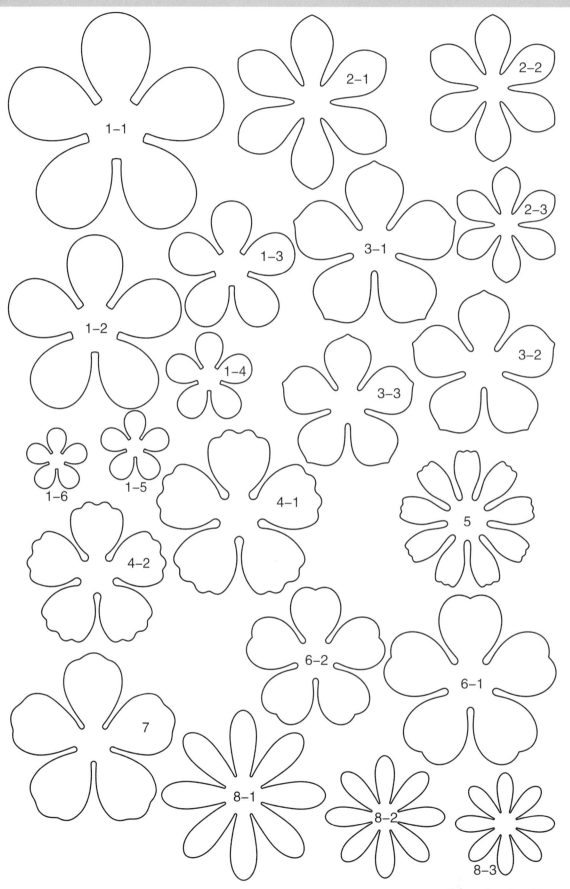

※ 图纸仅在个人爱好的范围内使用。

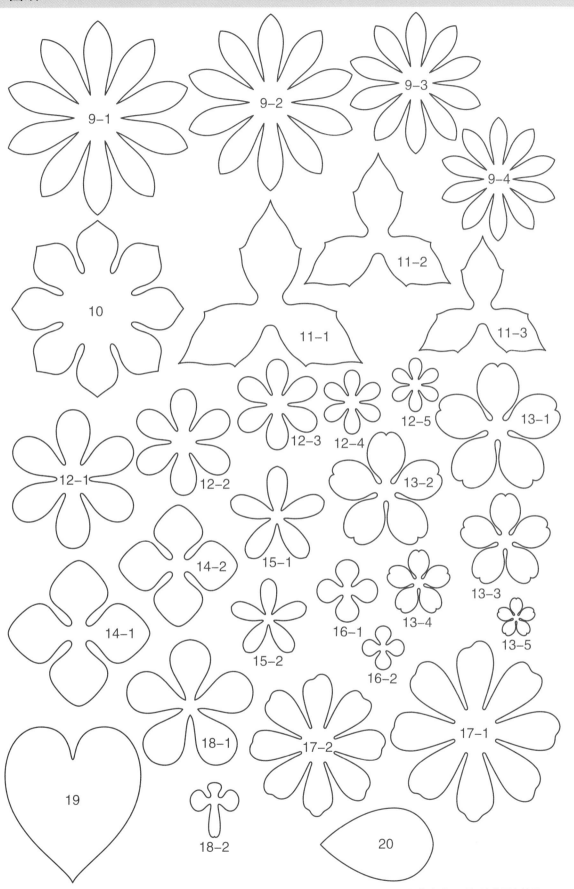

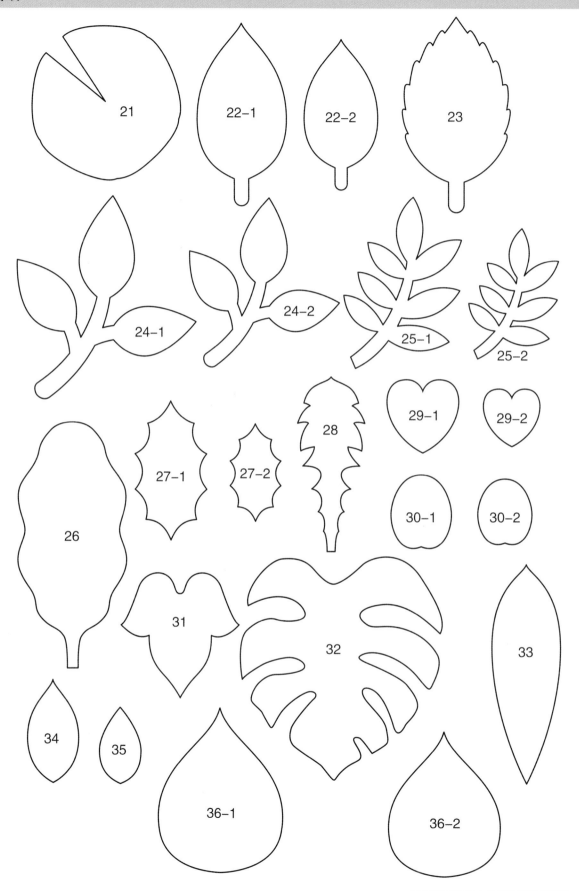

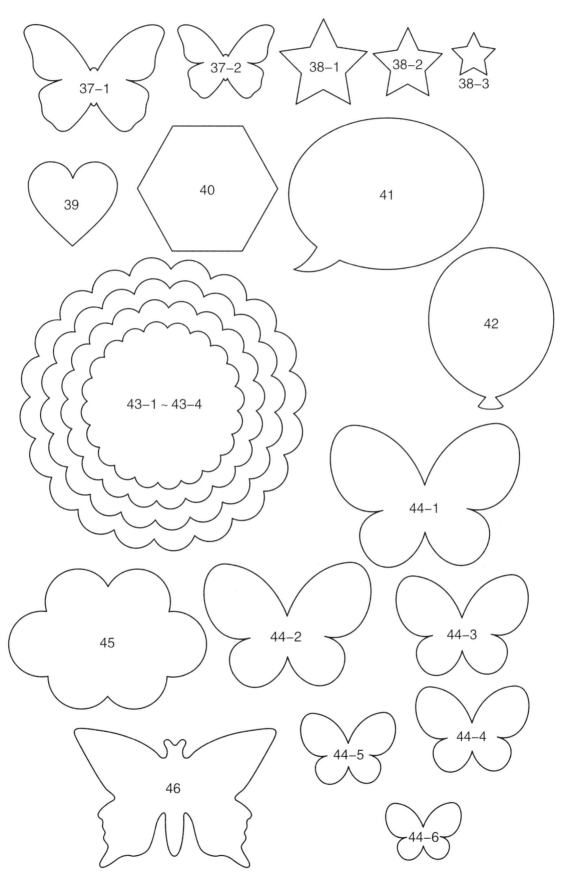

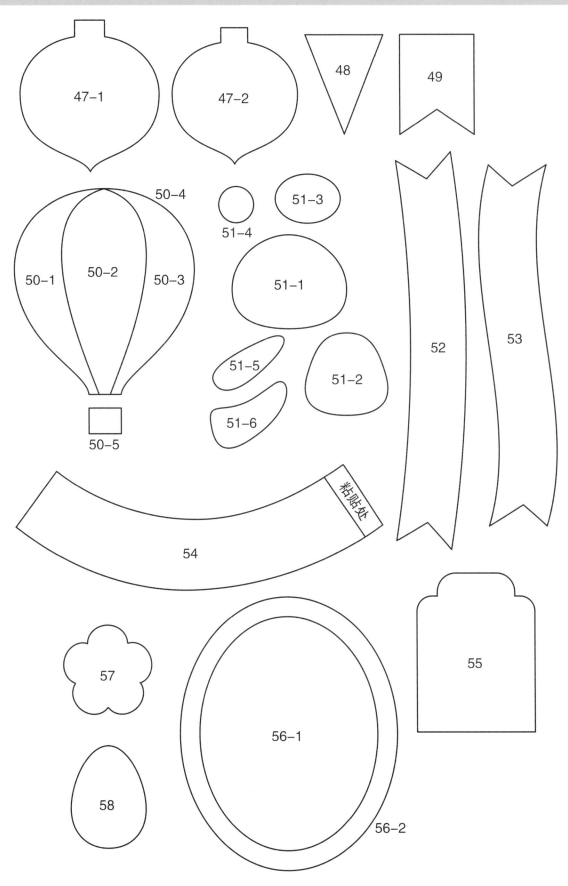

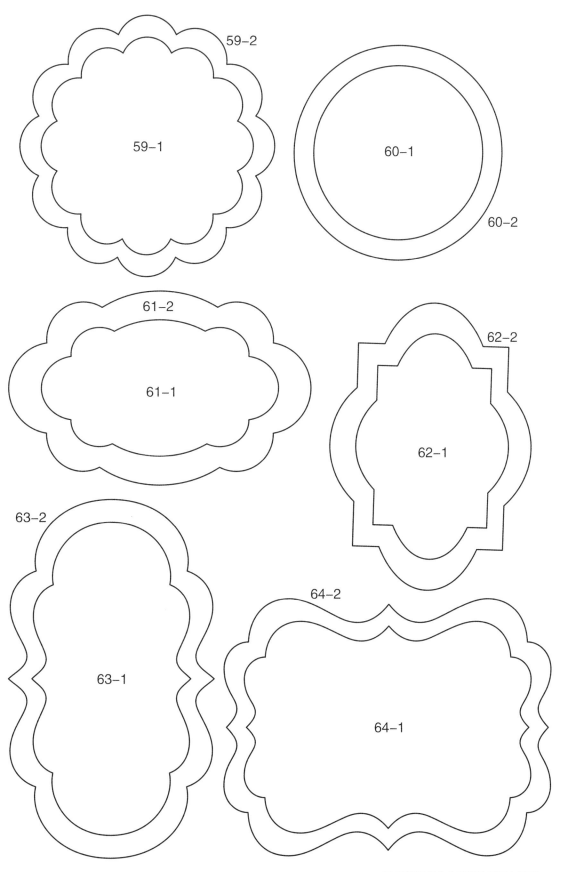

※ 图纸仅在个人爱好的范围内使用。

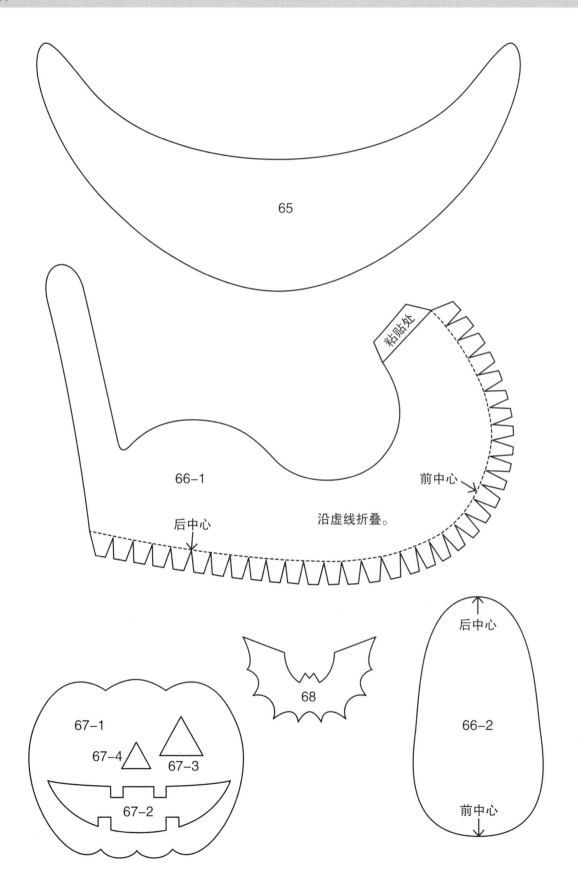

65

66-1

前中心

后中心

沿虚线折叠。

粘贴处

68

后中心

67-1

67-4

67-3

67-2

66-2

前中心

※ 图纸仅在个人爱好的范围内使用。

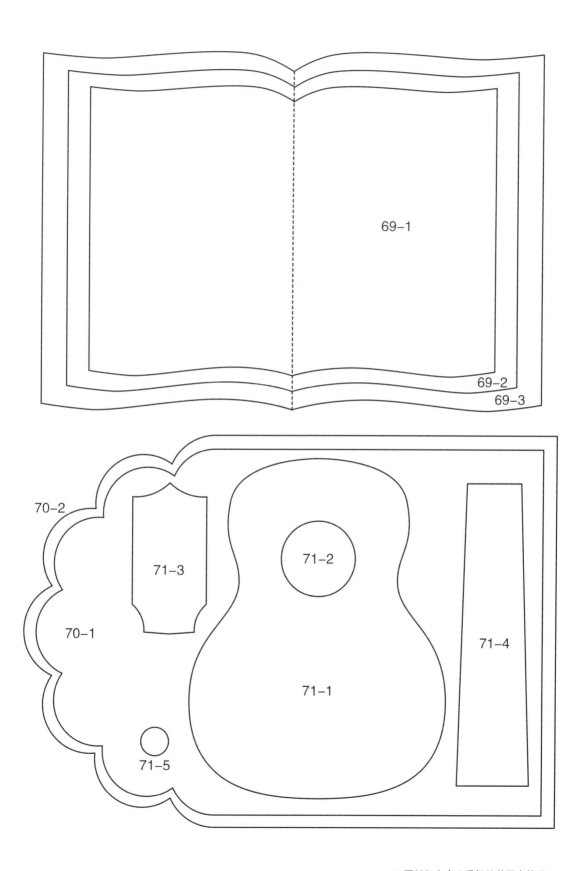

※ 图纸仅在个人爱好的范围内使用。

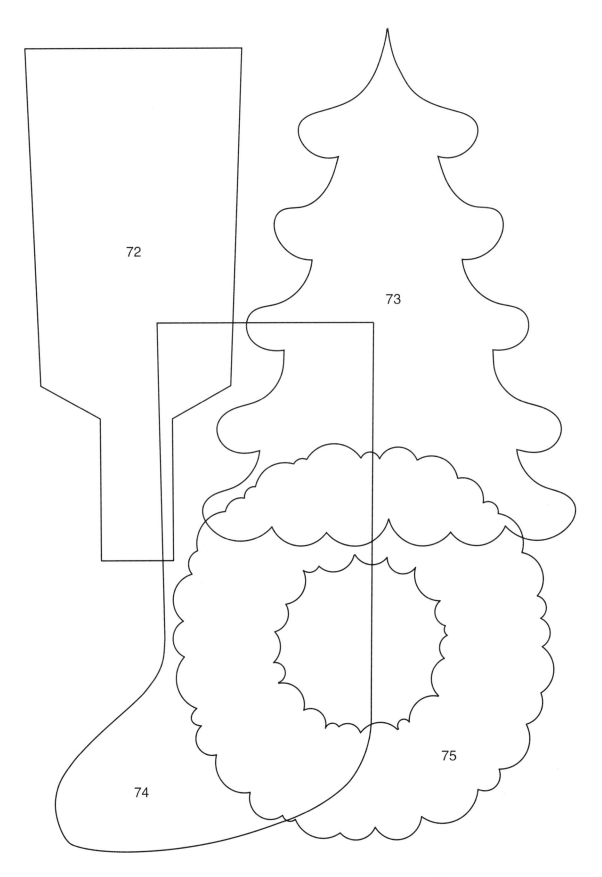

※ 图纸仅在个人爱好的范围内使用。

后记

您觉得这本书怎么样？

在书中我们公布了很多种类花朵的制作方法以及如何制作剪贴簿。

如果您喜欢书中的作品、工艺技法，能从中得到收获，我会感到非常高兴。

如果您在阅读中有任何疑问，请联系日本纸艺协会。

最后，本书是协会监制出版的第四本书，感谢一直支持我们的日本日东书院出版社、在纸艺作品的拍摄方面为我们提供了大量帮助的日本照片造型株式会社、摄影师窪田千絃先生、摄影师南都礼子先生、事务局长原田容子先生、设计师前田利博先生。

正是由于许多人的支持和帮助，协会才会逐渐壮大。

在协会成立5周年的时候出版了这本书，也使我们意识到，每个参与者都付出了大量的努力，这是共同付出热情、全体和谐工作的成果，非常感谢大家的努力。

今后您还会看到更多的日本纸艺协会讲师们的作品。

日本纸艺协会

代表理事　木原美子

Original Japanese title: PAPER FLOWER TO SCRAPBOOKING © Japan Paperart Association 2018

Original Japanese edition published by Nitto Shoin Honsha Co.,Ltd.

Simplified Chinese translation rights arranged with Nitto Shoin Honsha Co., Ltd. through The English

Agency (Japan) Ltd.and Eric Yang Agency, Inc.

版权所有，翻印必究

备案号：豫著许可备字-2023-A-0083

图书在版编目（CIP）数据

零基础制作栩栩如生的立体纸艺花 / 日本纸艺协会编著；宋安译 .—郑州：河南科学技术出版社，2024.3

ISBN 978-7-5725-1308-4

Ⅰ . ①零… Ⅱ . ①日… ②宋… Ⅲ . ①纸工—技法（美术）

Ⅳ . ① J528.2

中国国家版本馆 CIP 数据核字（2023）第 170849 号

日本纸艺协会®

代表理事　栗原真实　木原美子　前田京子　友近由纪

秉承 "有趣和充满热情" 的制作理念，我们提供纸艺制作的课程。希望给您一些启发，激发对生活的热情，并希望通过纸艺的制作，让您发出会心的微笑。

我们已开发 "纸艺讲师认证课程" "手艺工艺治疗师认证课程" 等讲座，从技术核心、心理方面提供全面指导，并在再就业培训中发挥积极的作用。

我们也鼓励有创业精神的手工艺术家们，他们可以在各个领域发挥积极的作用，并拥有各种后续的发展能力。我们提供包括获得资格认证后的创业服务与支持工作。

出版发行：河南科学技术出版社

地址：郑州市郑东新区祥盛街27号　　邮编：450016

电话：（0371）65787028　　65788613

网址：www.hnstp.cn

策划编辑：梁莹莹

责任编辑：梁莹莹

责任校对：崔春娟

封面设计：张　伟

责任印制：徐海东

印　　刷：河南新达彩印有限公司

经　　销：全国新华书店

开　　本：787 mm × 1 092 mm　　1/16　　印张：6　　字数：220千字

版　　次：2024年3月第1版　　2024年3月第1次印刷

定　　价：49.00元

如发现印、装质量问题，影响阅读，请与出版社联系并调换。